LIVING WITH ART

纸上美术馆 系列
从艺术小白进阶名画收藏家

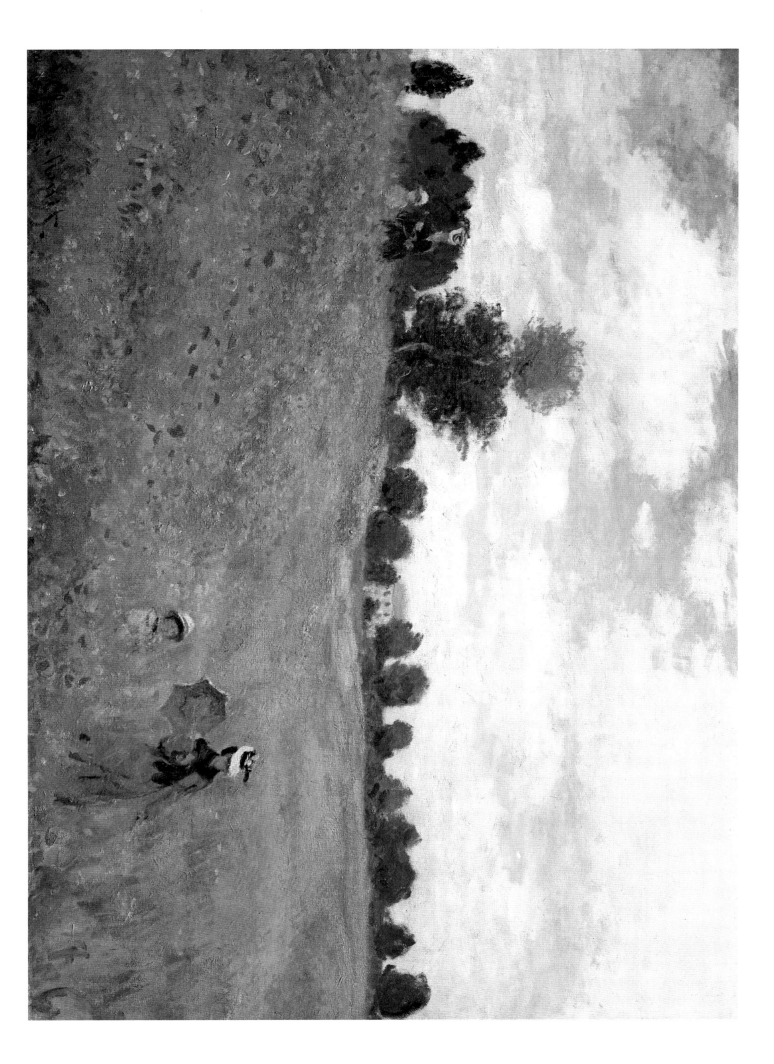

FRANCESCA

灵魂的瞩望

弗朗切斯卡

[法]玛丽娜·贝朗热 著　李磊 译

北京联合出版公司
Beijing United Publishing Co.,Ltd.

故乡圣塞波尔克罗镇

虽然弗朗切斯卡为了完成各类委托常年在
外奔波，但他仍然眷恋着位于托斯卡纳的
故乡圣塞波尔克罗镇。

在乌尔比诺的宫廷中

蒙泰费尔特罗公爵是一位开明的统治者，
曾招揽弗朗切斯卡为其效力，并把他当作
朋友款待。他曾委托弗朗切斯卡为自己和
妻子创作肖像画以及其他画作。

诞生于阿雷佐的杰作

这组绘制于圣方济各教堂主祭坛周围的壁
画被公认为弗朗切斯卡最杰出的作品，如
今已获得完整修复。

A　　　　　　　　B　　　　　　　C

骄傲的马拉泰斯塔家族

弗朗切斯卡曾为蒙泰费尔特罗公爵的死
敌——马拉泰斯塔家族工作。他为马拉泰斯
塔家族创作了著名的肖像画和精美的壁画。

89

黑暗岁月

命运残酷地对待弗朗切斯卡。作为一位长
于透视和色彩的画家，却在晚年双目失
明。他返回了故乡圣塞波尔克罗，后于家
中辞世。

97

A

FRANCESCA 弗朗切斯卡

故乡圣塞波尔克罗镇

皮耶罗·德拉·弗朗切斯卡，原名皮耶罗·迪·贝内代托·代·弗朗切斯基，出生于意大利托斯卡纳南部的小镇圣塞波尔克罗。在家乡时，他师从当地著名的画家安东尼奥·迪·乔瓦尼·德昂希亚里，此人以扎实的哥特式绘画技法见长。虽然弗朗切斯卡也在佛罗伦萨接受过绘画训练，但这一时期他的作品数量并不多。他常年在意大利中部活动，后来更将工作的重心移至罗马。当时的名门望族与达官显贵都十分推崇兼具文艺复兴风格和人文主义精神的崭新画风，也热衷于用艺术品装点宫殿、宅邸和修道院。弗朗切斯卡为了完成委托而常年在外奔波，但从未移居他乡，他的常居地一直是圣塞波尔克罗镇。而他在不同城市创作的众多画作，让后人可以据此追寻他当年的足迹。一直对故乡饱含依恋之情的弗朗切斯卡最终在圣塞波尔克罗镇度过了一生最后的时光。

人文主义，
一种观察世界的全新视角

当弗朗切斯卡开始其艺术生涯时，文艺复兴的第一波高潮已经退去。在绘画领域，数个世纪一直以宗教题材为宗，但如今人类可以在不否定任何宗教信仰的前提下，将自身置于自然万物的中心：人类不再以理想化的方式呈现自然万物，而开始呈现其本来面貌，并让自己自然而然地融入其中。自首次旅居佛罗伦萨起，弗朗切斯卡就可以欣赏到马萨乔的壁画《纳贡》，该画取材自《马太福音》的一段记载[1]。画中的人物不论男女老幼还是圣人，都被描绘得有血有肉，其容貌和表情也非常真实。这些画中人全部身处受到自然法则——透视、体积和色彩——支配的空间。马萨乔确实是一位先驱，那些日后彰显弗朗切斯卡艺术风格和人文主义精神的元素——群像、混乱的场景、建筑、风景等均可以从马萨乔的作品中找到端倪。

至于雕塑领域，没有什么能比右页的这尊大卫雕塑更具象征意义、更能代表当时的那种自由精神——手持利刃、脚下踩着歌利亚头颅的大卫，神情从容洒脱，虽然作为一名圣经人物，但被刻画得十分生动。有人认为，裸体是谦逊和德行的象征，若从这一角度解读，这尊雕塑的确具有道德教化作用，虽然它仅仅是为了装点科西莫·德·美第奇的私人宅邸而创作的。

1. 耶稣指示圣彼得去海边钓鱼，并从鱼嘴里取出一枚银币作为殿税交给税吏。（译者注，后同）

马萨乔
《纳贡》或《圣彼得的献金》

约1420年 壁画
高：225厘米 宽：598厘米

佛罗伦萨 卡尔米内圣母玛利亚教堂 布兰卡奇礼拜堂

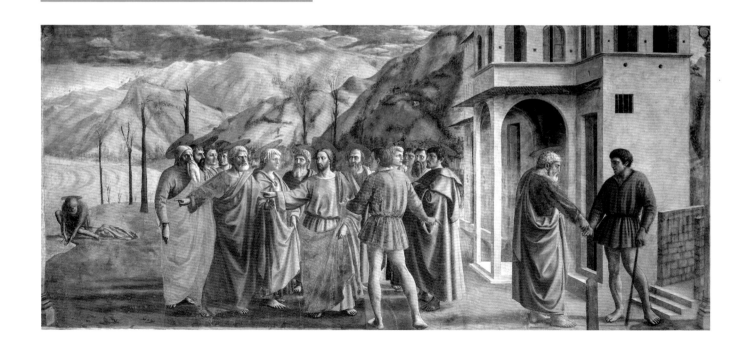

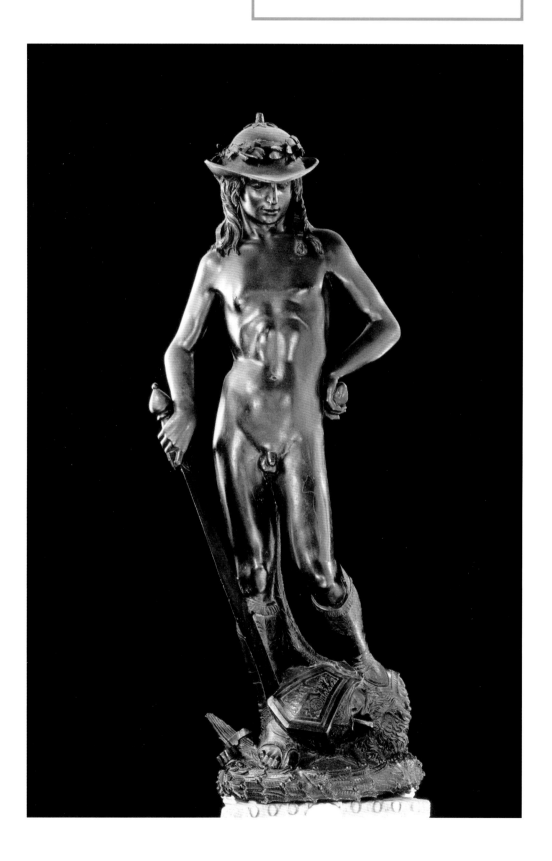

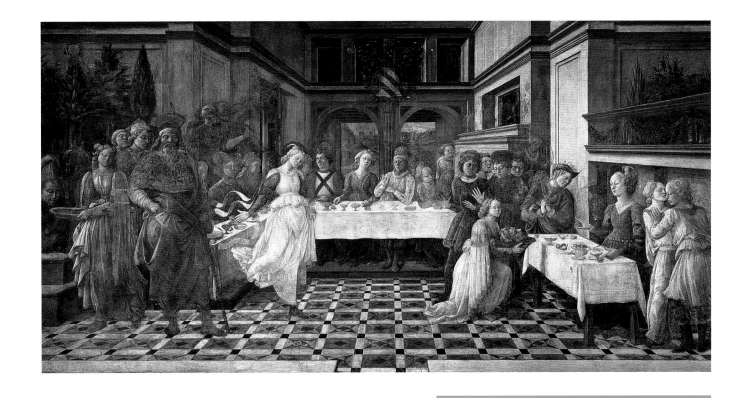

菲利波·利皮
《希律王的盛宴》

1455—1465 年　壁画
高：188 厘米　宽：272 厘米
普拉托　普拉托教堂的主礼拜堂

引人注目的石板地面

　　弗朗切斯卡在马萨乔逝世约十年后来到佛罗伦萨，彼时已有许多画家继承了马萨乔的衣钵，例如菲利波·利皮在塑造静态的人物（以便将观者的注意力引向人物面部）时，会运用精妙的光影变幻来丰富画面，而把根据透视法绘制、细节真实考究的建筑当作背景。他的作品《希律王的盛宴》可谓集大成之作，汇聚了文艺复兴初期的各种艺术技巧，尤其是对人物神态的描绘，同时预示了文艺复兴晚期的艺术所能达到的高度。我们在弗朗切斯卡的作品里可以发现同样的趋势，只不过弗朗切斯卡的绘画作品形式更简洁、更内在化，同时不失细节的精准。

张弛有度的耶稣诞生图

保罗·乌切洛是与弗朗切斯卡同时代的画家（或许还是竞争对手）。他的作品色彩绚烂夺目，人物动作令人惊叹（见第80—81页）。此处，他对高饱和度的粉红色、黄色和白色的使用，显然受到了弗拉·安杰利科绘画风格的影响。保罗·乌切洛的构图中，人物几乎位于同一平面上，但位置显然经过精心安排，从而让人物活灵活现、栩栩如生。耶稣诞生的窝棚被简化为用木头支起的屋架，以便展现精妙的透视关系。作品显露出一种佛兰德斯画派风格。此作尺寸不大，人物张弛有度，是画家的得意之作。

保罗·乌切洛
《三博士朝圣》（《夸拉塔祭坛画》祭坛装饰屏下部的组画）

1435—1440 年　木板蛋彩画
高：20 厘米　宽：178 厘米
佛罗伦萨　切斯泰洛总主教府博物馆

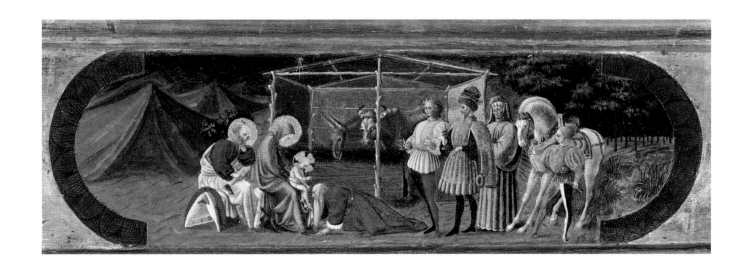

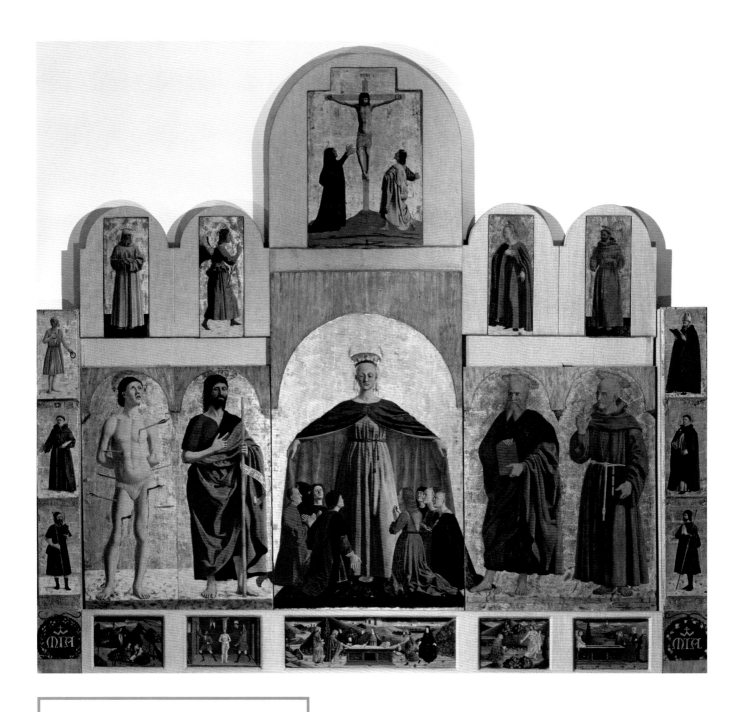

《慈悲圣母祭坛画》

1445—1447 年　木板油彩、蛋彩和金箔画

高：273 厘米　宽：323 厘米

圣塞波尔克罗　市立美术馆

庇佑众生的圣母

这幅画是圣塞波尔克罗的慈悲兄弟会于1445年6月11日委托弗朗切斯卡创作的，也是画家早期最重要的作品之一。主祭坛画和左右两侧的祭坛画全部由弗朗切斯卡完成，前后历时三年……圣母脚下的装饰性组画，以及外侧的圣人像则由助手们完成。对于弗朗切斯卡这样一位满怀激情投入人文主义风潮的年轻艺术家而言，这件作品带有一种晚期哥特艺术的韵味。

由于该祭坛画的资助者、富有的皮基家族作风仍相当保守，弗朗切斯卡的创作遵循哥特风格的肖像画传统：在铺满金箔的金色背景上描绘各类先知和圣人。弗朗切斯卡笔下的圣母占据了中心位置，她身披蓝色披风，比跪在脚边的捐赠人形象高大许多，以显示神人之别。

作为母亲和圣人，慈悲的圣母为众人撑起了她宽大的披风。弗朗切斯卡开创性地赋予圣母一张完美的鹅蛋脸。圣母头戴一顶如几何图形般匀称的冠冕，面无表

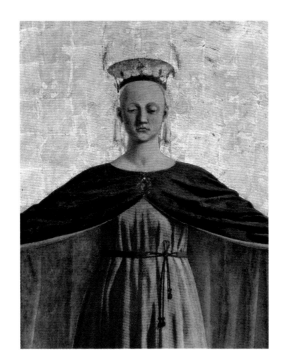

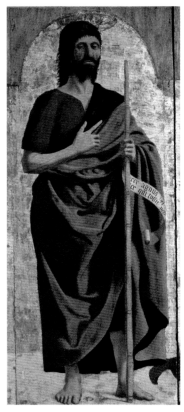

情地看着脚边正在祈祷的人群，这些人的脸上都写满了哀求。圣母的一只脚从裙摆下露出，而扎紧的腰带象征着贞洁。弗朗切斯卡笔下的圣母拥有庄严神圣的脸庞和玄妙莫测的眼神，此种神态也可在画家笔下的其他人物中看到。

施洗者圣约翰站立在圣母的右侧，位置十分尊贵。他雄健的身姿和令人捉摸不透的表情，体现

了这个人物特别的存在感。

此处，我们还可以看到绘于祭坛画底部的装饰性组图，描绘了耶稣在死后三天复活的故事。16世纪，这组祭坛画曾被分割，直至1892年慈悲兄弟会解散后，一位佛罗伦萨的修复师兼资助人才将之复原。1901年，这组祭坛画被安置于圣塞波尔克罗的美术馆内，让后人得以欣赏其全貌。

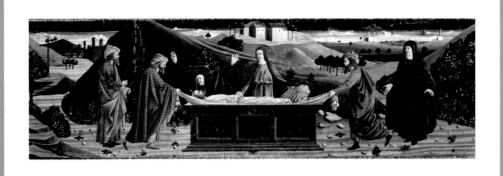

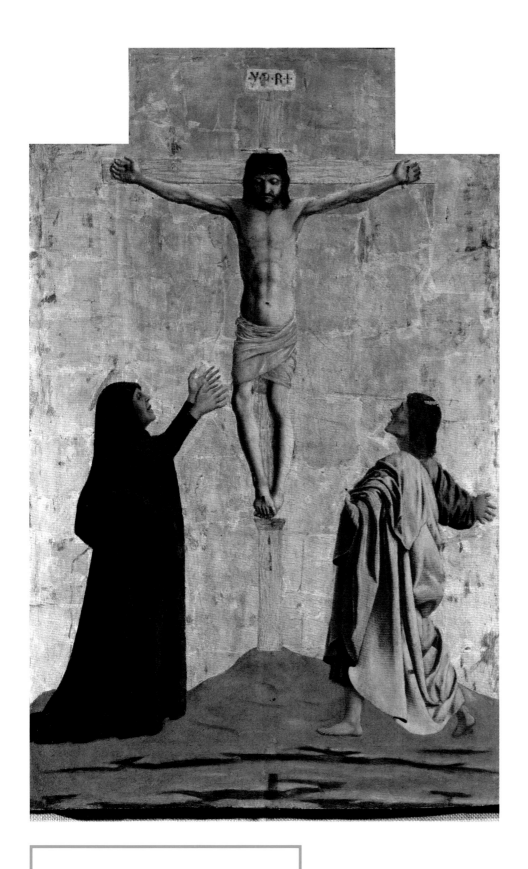

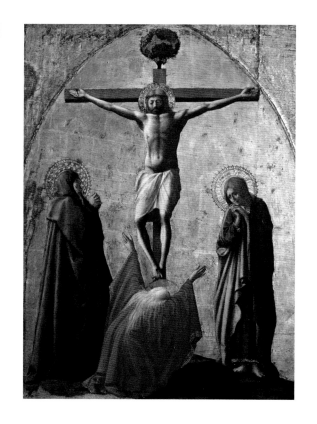

灵感与影响

母亲的悲恸

左页弗朗切斯卡创作的这幅《受难的耶稣》，装饰于慈悲圣母祭坛主屏的顶部。画家创作这幅作品时，试图将整扇屏风所呈现出的那种刻意为之的哥特风格与他本人所宣扬的人文主义结合，此种绘画风格显然是受到了马萨乔的影响。诚然，根据绘画传统，金色的背景代表天堂，三位人物完全浸润其中，但画面中水平的线条（地面和十字架）、身体的垂直线条和向十字架汇聚的消失线，显然经过缜密的计算。不过，这种显而易见的缜密设计很快让位于对人性的刻画，也令这一在数个世纪间已经被描绘了无数次的场景依旧能触动人心。玛利亚向死去的儿子伸出了

双臂，而一旁的约翰同样大张着双臂，一副痛苦不堪、万念俱灰的神情。画家用红色和亮粉色对披风上的褶皱精雕细琢，以此突显了人物的动作。该画展现了弗朗切斯卡一项早已显露的天赋——以史诗的形式表现神圣场面，而以生动的肢体语言与肃穆且悲伤的表情刻画人性。这成为画家的标志，出现在他之后的众多作品中。

人称马萨乔的托马索·迪·塞尔·乔瓦尼（1401—1428年），被视作文艺复兴绘画奠基人之一。从1422年起，他与人合作，为众多教堂和修道院创作了大量画作。他极富创造性的绘画天赋体现在运用透视法营造出可以赋予人物

强烈存在感的空间。在他的画笔下，建筑结构精确，景色逼真，光线柔和。弗朗切斯卡显然不会错过欣赏马萨乔为佛罗伦萨的卡尔米内圣母玛利亚教堂（布兰卡奇礼拜堂）创作的壁画。在右页这幅《受难的耶稣》中，圣母双手合拢，因痛苦而僵立在原地。画面中的耶稣呈现出一副饱受折磨、精疲力竭的形象。抹大拉的玛利亚则现身于画面中央，背对观众，高举着双臂跪倒在垂死的耶稣面前，将世人的悲恸之情凝聚于无声的哀号中。当时年纪尚轻的弗朗切斯卡能描绘出与此画中身披奢美的红色披风、披散着金色发丝的抹大拉的玛利亚相媲美的人物形象吗？

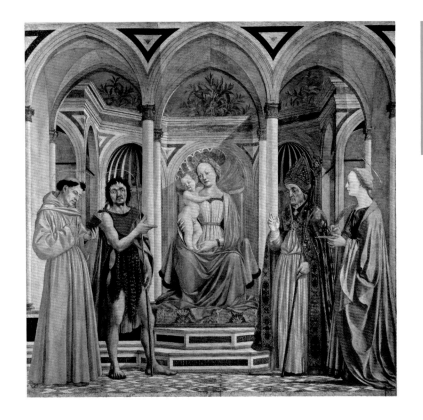

多梅尼科·韦内齐亚诺
《圣卢恰－代马尼奥利祭坛画》

1445—1447 年　木板蛋彩画
高：209 厘米　宽：213 厘米
佛罗伦萨　乌菲兹美术馆

亦师亦友的韦内齐亚诺

1. 弗朗切斯卡在佛罗伦萨跟随威尼斯画家多梅尼科·韦内齐亚诺学习，他早期的作品尤其能够反映这段在佛罗伦萨的求学经历，比如透视法以及对画面空间的组织。

多梅尼科·韦内齐亚诺（1410—1461年）是意大利文艺复兴早期的一位画家，但其强烈的个性、独立的精神、开阔的视野俨然昭示了文艺复兴后期的艺术风格。他与弗朗切斯卡的合作始于佩鲁贾，当时两人都在那里为贵族布拉乔·巴廖尼的宅邸绘制装饰用的壁画。遗憾的是，他们创作的壁画现在已无迹可寻。他们还合作完成了佛罗伦萨的圣埃吉迪奥教堂的一组壁画，而该组壁画同样不知所终。换而言之，没有直接证据能证明两位画家合作过。不过，年长的韦内齐亚诺身上一定有很多东西值得年轻的弗朗切斯卡好好学习。[1]

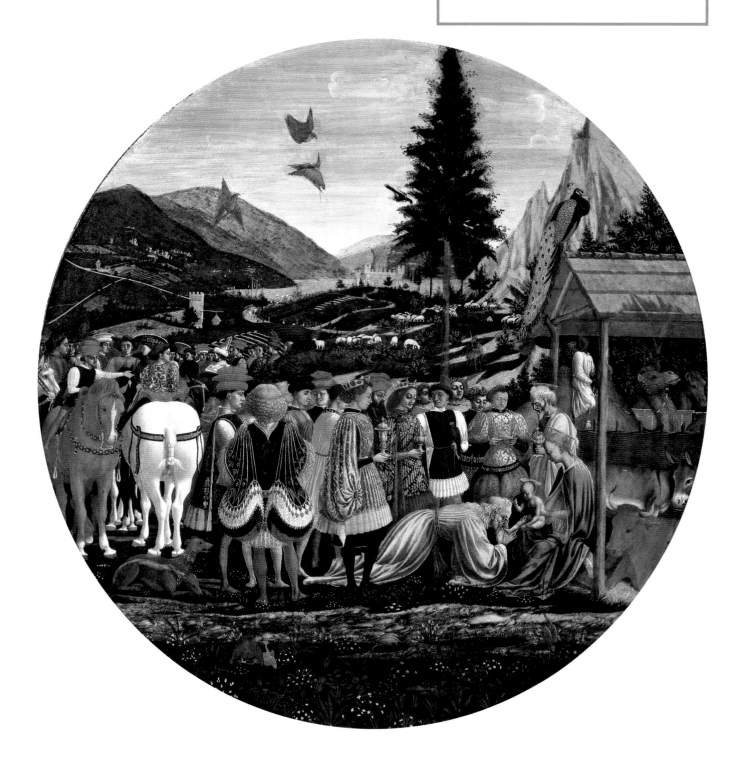

多梅尼科·韦内齐亚诺
《三博士朝圣》

1439—1441 年　木板蛋彩画
直径：84 厘米
柏林　国家博物馆　柏林画廊

《圣奥古斯丁祭坛画》

1454—1469 年　木板蛋彩画
高：132 厘米　宽：56.6 厘米
里斯本　国家古典艺术博物馆

风格与技巧

蛋彩画，一门精妙的艺术

　　这幅表现神情肃穆的圣奥古斯丁的画作，是弗朗切斯卡受圣塞波尔克罗的圣阿戈斯蒂诺教堂的委托创作的。1455年，圣阿戈斯蒂诺教堂被改建成军事防御场所。这幅画作其实是一组宏伟祭坛画的残片。此作令人过目难忘，不仅因为画中圣人极富人情味的表情，还因为圣人身披的那件无比奢华的披风——其表面丰富的细节体现了佛兰德斯绘画的影响。

　　如同弗朗切斯卡的许多作品一样，这幅画使用了被广泛应用于祭坛画和壁画的蛋彩画技法。所谓蛋彩画，即先用矿物、泥土或植物作为原料研磨成粉状，加水稀释后，再加入鱼胶、蛋黄、无花果乳浆等胶剂调和成颜料作画。此画还运用了弗朗切斯卡最喜欢的"独门绝技"——用加热的亚麻籽油来调和色粉。画家会根据所需颜色的数量准备相应数量的罐子，然后用小型啮齿目动物的毛制成的中号毛刷或细头毛刷，抑或猪鬃刷，将调配好的颜料刷在木板、画纸或画布等画材上。这幅画的石膏（碳酸钙）涂层已经板结、硬化，出现此种情况是由于那个时代画板的制作工艺没那么精良：选好一块画板（如果需要多块木板拼接，可以用几条长木板从后面把木板钉在一起，或者用布条从背后横向粘贴固定），然后非常仔细地打磨抛光，形成相对光滑的表面，再涂上一层或数层石膏，最后在表面用蛋彩画颜料作画。

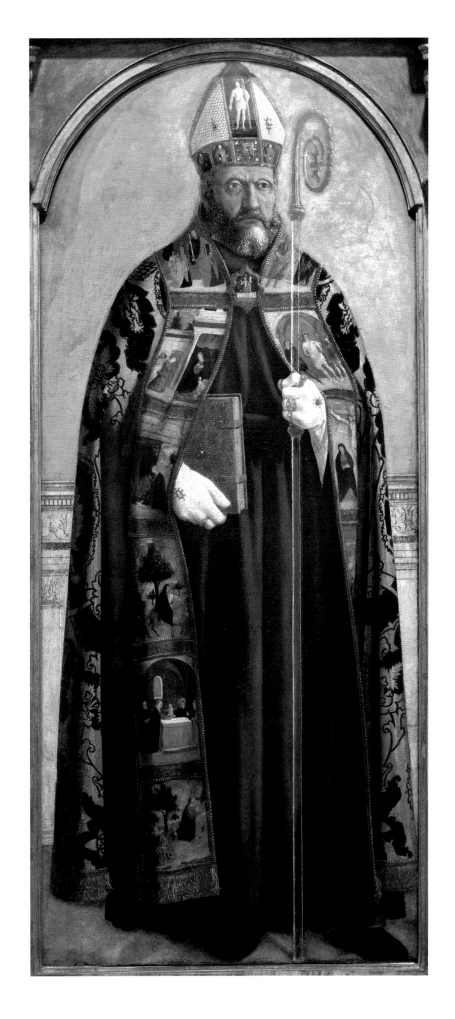

《耶稣受洗》

1437 年后　木板蛋彩画
高：167 厘米　宽：116 厘米
伦敦　英国国家美术馆

自然的恩典

　　这幅伟大的木板蛋彩画标志着弗朗切斯卡摆脱了
一度作为其师长与合作者的多梅尼科·韦内齐亚诺
的影响。圣塞波尔克罗毗邻当时文艺复兴时期的文
化重镇——佛罗伦萨，在这座充满文艺气息的大城
市中，各类艺术活动欣欣向荣，而年轻的弗朗切斯
卡有幸受到崇尚人文主义的大环境的熏陶，还结交
了那个时代的名流。他不断成熟的技艺在这幅《耶
稣受洗》中展现得淋漓尽致。

　　弗朗切斯卡在作画时便化身
为建筑师。位于画面中央的耶稣
成为作品的焦点，其他人物以精
确的身形比例被安排在各自所处
的水平面上。背景遵循了严格的
透视法，画家描绘出栩栩如生的
"舞台布景"：近景中出现了一
棵枝叶繁茂、树干挺拔的树，象
征着未来耶稣受难时的十字架；
这棵大树又与画面下方矮小的灌
木形成对比，营造出一种微妙的和谐感。画中山丘连绵的景色应该取材自圣塞波尔克罗的
乡野，其中的溪流代表了约旦河。

　　弗朗切斯卡以清新、自然的笔触描绘出耶稣强健结实的躯体与四肢，以及颇为自然的
动作和神态。他的身后，下一位受洗者正在自顾自地宽衣解带，还有几个身着拜占庭风
格服饰的行人。耶稣的右侧站着三名手拉着手的天使，表情平静从容。在耶稣的头顶，
有一只象征圣灵的白鸽飞过，在耶稣的额前投下一抹亮色。耶稣那种亘古不变的肃穆神
情，成为弗朗切斯卡今后塑造人物的一大标志。画家对光的运用同样值得一提：清澈纯
净的光线均匀地洒满整个场景，让色彩（白色、粉红色、红色、天空的蓝色、叶簇的绿
色）更加鲜亮，同时赋予肌肤、衣着和天空珍珠般的光泽，画面因此散发着夺目的光
辉，既鲜活生动，又有超凡脱俗的意味。

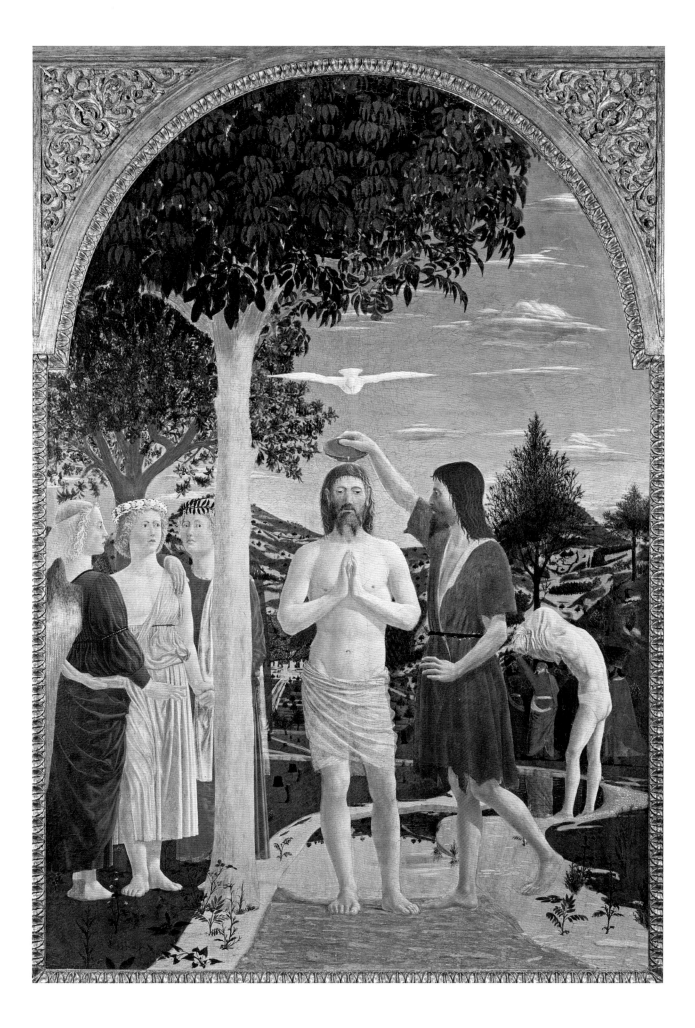

故乡圣塞波尔克罗镇

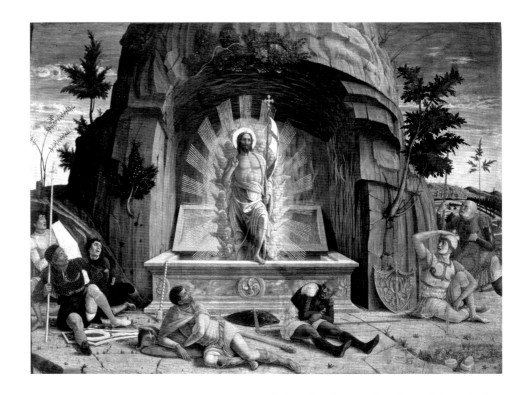

安德烈亚·曼特尼亚
《耶稣复活》

1459 年　木板蛋彩画
高：71.1 厘米　宽：94 厘米
图尔　美术博物馆

祭坛画的磨难

与弗朗切斯卡同时代的画家曼特尼亚为维罗纳的圣泽诺教堂创作了这幅《耶稣复活》，这幅画作也是该教堂恢宏的祭坛画的组成部分。曼特尼亚画笔下的耶稣复活场景被置于一个呈圆拱形的洞穴中，洞穴象征摆放耶稣石棺的墓室。威严的耶稣周身被基路伯天使围绕，并向外发散出一道道圣光。[1]耶稣的形象被处理为

一个有血有肉的人，在身边所围绕的天使淡红色光晕的渲染下显得更加生动。昂首挺立的耶稣与脚下或躺或卧的士兵形成了强烈反差，从而营造出激动人心的一幕。画家对士兵们的刻画同样严格遵循了透视法。

还有一则逸事：拿破仑曾从圣泽诺教堂的祭坛屏风底部抢走三幅画作，准备运回法国在卢浮宫

博物馆展出。1815年拿破仑战败后，有两幅画被送回维罗纳，但《耶稣复活》留在了法国。如今为了重现整扇祭坛屏风的风采，只能用一幅仿作来代替圣泽诺教堂内那幅缺失的原作。

1. 在基督教艺术中，这种呈杏仁形的圣光被称为"mandorle"，源自意大利语中"杏仁"（mandorla）一词。这种圣光常被用于装饰耶稣、圣母玛利亚和圣人。

柔和与简朴

阿莱西奥·巴尔多维内蒂是与弗朗切斯卡同时代的画家，他的艺术风格深受弗拉·安杰利科和多梅尼科·韦内齐亚诺的影响。他在佛罗伦萨创作了一些精美绝伦的作品，并于1460年为圣埃吉迪奥教堂的礼拜堂创作了一组壁画，不过，这组壁画其实是接手了弗朗切斯卡和韦内齐亚诺未完成的委托。换而言之，这些画家互相熟识，且属于同一个圈子。由三幅画作组成的《耶稣生平》原位于祭器柜面板上，其中中间画作《耶稣受洗》，具有巴尔多维内蒂特有的风格：人物的神态举止都流露出一种富有诗意的纯真，对风景的描绘洋溢着一种静谧的柔美，整幅画作的构图都遵循了透视规律。该画虽然包含了弗朗切斯卡的《耶稣受洗》（见第21页）中的所有元素，但独独缺少弗朗切斯卡赋予人物的那种打动人心的人情味与肃穆的神情。

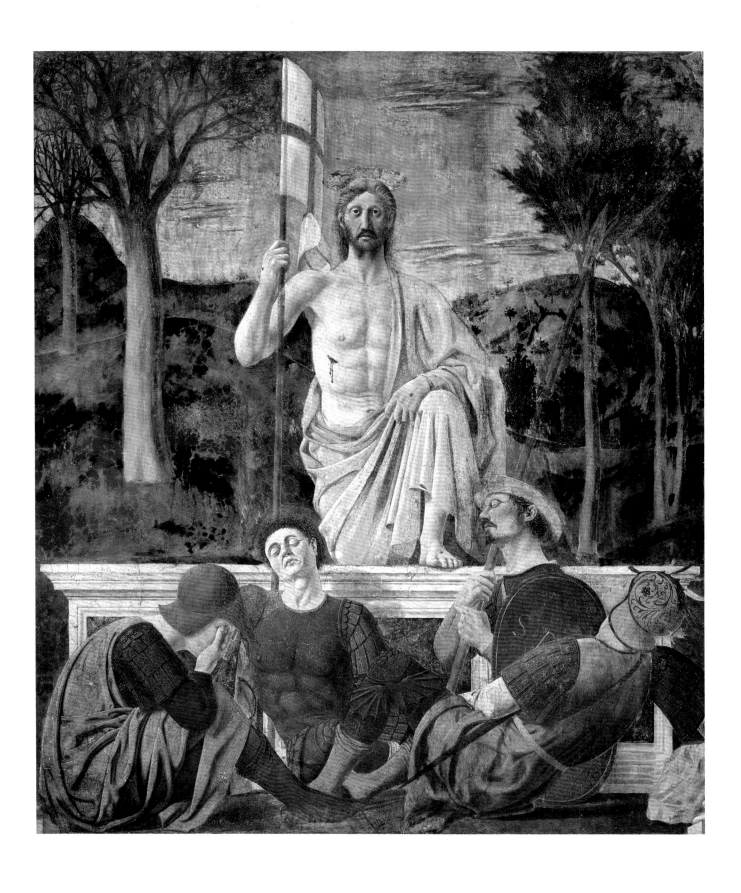

FRANCESCA　　弗朗切斯卡

1. 佛罗伦萨于12世纪独立，成为城邦国家。
 其鼎盛时期控制了托斯卡纳的大部分地区，
 一旦吞并某城市后，便会通过税收掠夺当地
 财富，并严格控制当地工业发展，保证自身
 工业发展不受威胁。

无法言喻的情感

1456年，弗朗切斯卡的故乡圣塞波尔克罗摆脱了佛罗伦萨的控制[1]，重获自由。为了庆祝城市的新生，约1458年，弗朗切斯卡应家乡人的委托，返回故里创作了此幅《耶稣复活》。这幅画作当时陈列在护法厅的大厅内，现在护法厅已被改建为市立博物馆。

这幅作品所描绘的"复活"显然具有双重含义：以耶稣的复活来隐喻弗朗切斯卡故乡的"复活"，而"复活"又是基督教信仰的基础。耶稣伟岸身躯背后的景色应该取材自圣塞波尔克罗的乡间，画面左侧草木萧疏，右侧枝繁叶茂。弗朗切斯卡由此宣告，根据耶稣生前留下的明确信息，信徒们知道他将死而复生。耶稣傲然立于石棺中，一只脚稳稳地踏在石棺的边缘，摆出胜利者的姿态，表明他已复活。画家对耶稣躯体的描绘具有解剖学式的精确，耶稣的身体强壮结实，如古罗马人般把粉红色的长袍披在身上。耶稣的眼神里没有流露出一丝慈悲，只能从中读出一个刚刚赢得胜利的战士的坚定决心。耶稣手持代表圣塞波尔克罗的旗帜，而旗杆宛如一柄长矛，进一步烘托了人物的威严之气。在耶稣的脚下，四名沉睡的士兵被安排在不同的平面上，营造出强烈的透视效果，让整个场景充满活力。

《抹大拉的玛利亚》

1460—1466 年　壁画
高：190 厘米　宽：105 厘米
阿雷佐　圣多纳托教堂

风格与技巧

壁画创作

在老师安东尼奥·迪·乔瓦尼·德昂希亚里位于圣塞波尔克罗的工作室里，弗朗切斯卡不但掌握了蛋彩画技法，还学会了壁画技法。壁画就是在光滑的墙面上直接作画。作画前，要先用石灰粉在墙面上刷一层灰泥，并在灰泥层干透前完成绘画，因此此类壁画又被称为湿壁画。如同蛋彩画一样，壁画的颜料同样通过精细研磨矿物或植物获得。当画家把颜料涂抹在湿润的基底上时，颜料会渗入灰泥层中，从而达到固色、不易剥落的效果。创作壁画时，画家固然可以增补细节，但无法修改主体和构图，这意味着画家在创作壁画时不但要眼疾手快，更要做到落笔准确。

弗朗切斯卡的这幅《抹大拉的玛利亚》，其展现的技艺令人赞叹。画家笔下的玛利亚形象符合当时的艺术传统：娇艳的容貌，披散着头发，手持盛着油膏的罐子——她就是用罐子中的油膏为耶稣的双脚涂油。弗朗切斯卡精通壁画技法，精妙地呈现了人物身体的曲线、衣料的褶皱、稍稍偏向一侧的脸庞上的表情和长袍下露出的一只脚，以及手中托着的晶莹剔透的水晶器皿。画家还通过描绘立柱和精雕细刻的弧拱来营造出壁龛的深度。柔软、起褶的衣料，质朴、从容的神态，加之浓郁、精妙的色彩，弗朗切斯卡完成了一幅壁画杰作。

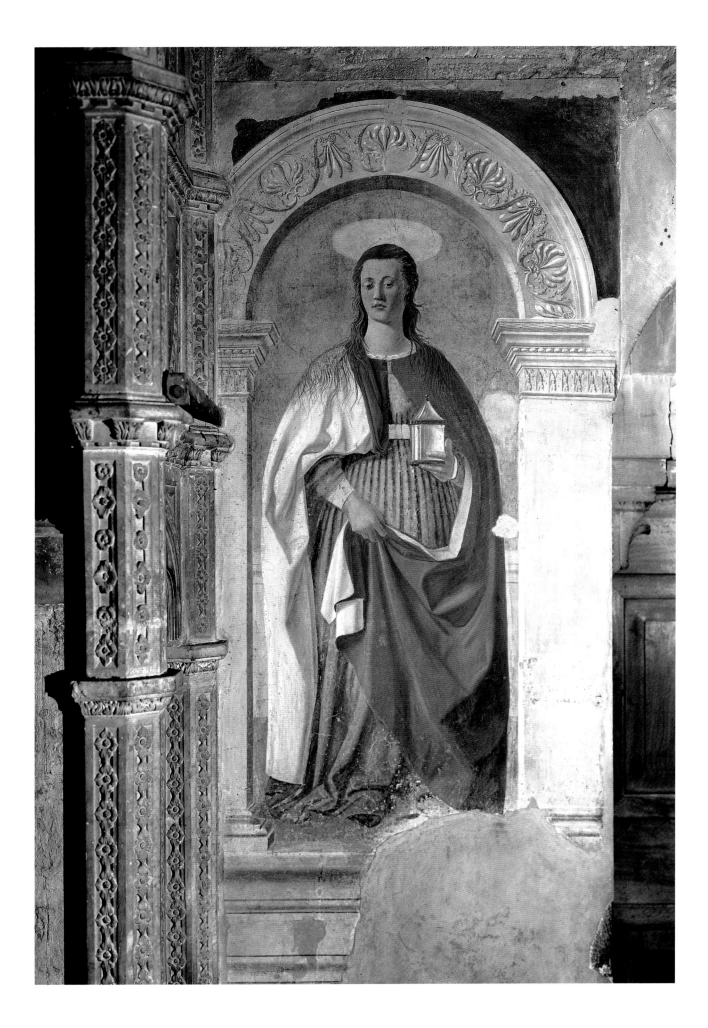

《圣朱利安》

1455—1460 年　壁画
高：135 厘米　宽：105 厘米
圣塞波尔克罗　市立博物馆

岁月的洗礼

　　壁画技法讲究充分的准备、精妙的构图以及下笔准确，要达到这些要求，就必须对各类绘画技法掌握得炉火纯青。弗朗切斯卡笔下的这位圣人朱利安[1]就是其实力的完美例证。该画作发现于圣塞波尔克罗的圣阿戈斯蒂诺教堂遗址中，是一幅已损毁的壁画唯一残存的部分，当然也就没有留下明确的创作日期和签名。但画作中的这位拥有圣徒般面容的金发青年，他投向远方的目光，以及红色披风上那些精巧的褶皱，怎会不让观者联想到弗朗切斯卡的独特风格呢？据说，这位画家制作了一些粘土雕像，在上面铺上布料，以便逼真地画出褶皱。背景中剥落的部分显示出壁画的灰泥层非常单薄，因此这幅壁画能经受住岁月的洗礼实在是一个奇迹！

1. 天主教中有许多名叫朱利安的圣人，此处出现的是"行善者"圣朱利安。相传他在罗马附近开设了一家专门款待朝圣者的旅社，却遭到装扮成朝圣者的歹人的破坏，于是发誓再也不款待朝圣者。后来耶稣化身为朝圣者并用神迹令他重拾信心，圣朱利安才继续招待过往的旅客。

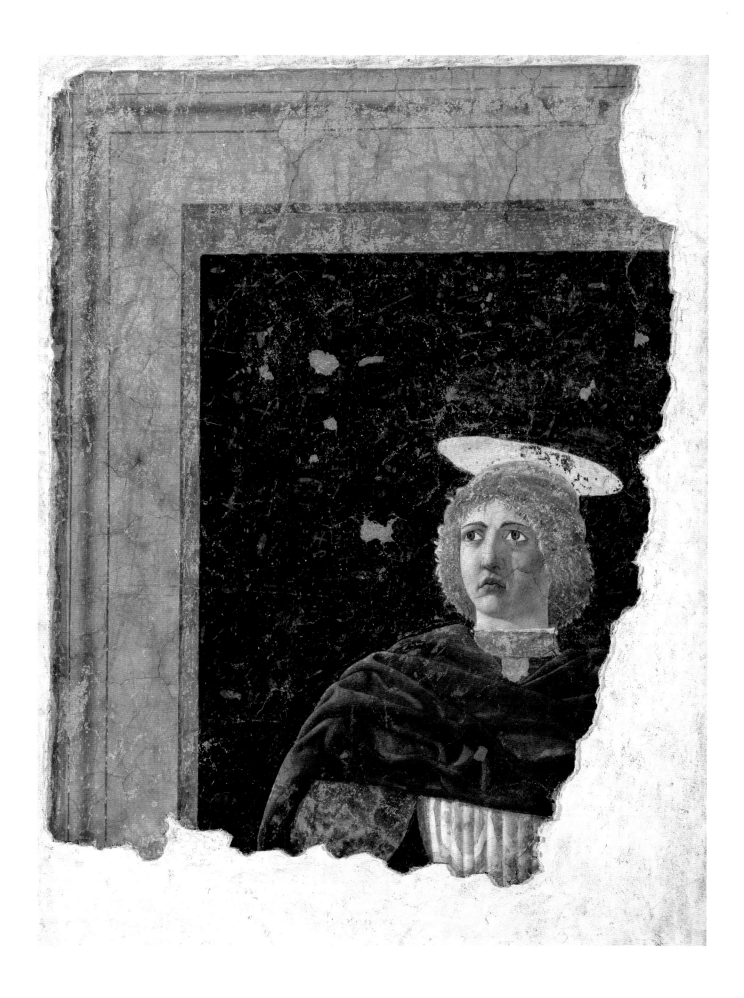

故乡圣塞波尔克罗镇

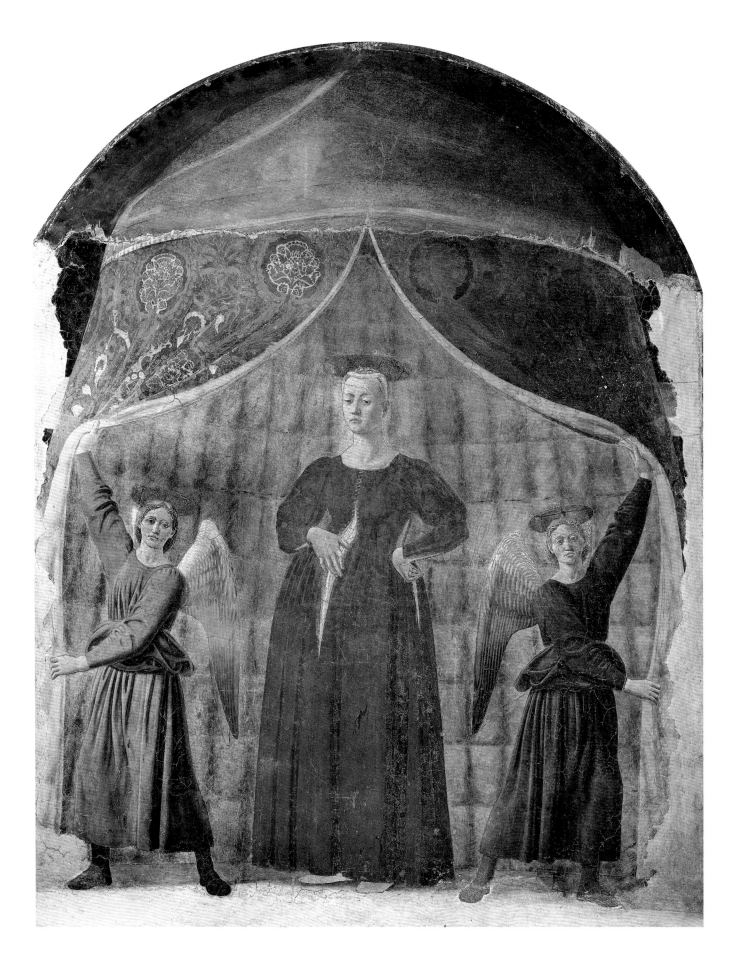

对母性的讴歌

这幅宏伟的壁画运用了诸多《圣经》中的意象。画面中，两位天使拉开一座亭子的帷帐，帷帐后是身怀六甲的圣母玛利亚。这里的亭子象征存放上帝与犹太人所立契约的约柜[1]，而这份契约则被具象化为怀孕的圣母，因为她的腹中便是救世主耶稣。弗朗切斯卡仅用了六天时间就完成了这幅壁画，后来整幅壁画连同墙体被拆下来，存放于一个礼拜堂内，随后迁至现在的展出地。壁画已经过重新修复。该壁画的亮点就是圣母和天使衣着的色彩，当年会更为鲜亮。

这一幕被处理成一个戏剧化的舞台场景：两名姿势相同、容貌相近的天使同时侧身跨出一步，并掀开帷帐，让鹅蛋脸的圣母出现在众人眼前，她质朴的形象令人动容。圣母眼帘低垂，神情自若，一脸肃然，仍在保守着自己怀孕的秘密。双颊的粉红营造出逼真的肌肤质感，双唇紧闭，但唇形饱满。画家用细腻的笔触勾

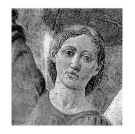
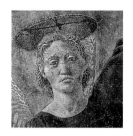
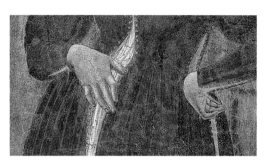

勒出边线，从而细致地描摹出人物的身形轮廓。

还有一处写实的细节：圣母玛利亚身穿那个时代衣摆开缝、造型舒适、多片裙裾的孕妇裙。她一只手放在隆起的腹部，另一只手撑在腰间，展现出孕妇的辛苦与不便。这种自然且颇具人情味的姿势使圣母的形象更加平易近人。由于当时人们认为圣母玛利亚在分娩时没有任何痛苦，她便成为无数产妇祷告的对象。圣母所穿的白色衬衣则象征童贞。此外，通过精细研磨青金石制成色粉，再混入亚麻籽油调制成颜

料，画家才获得画作中那种精妙的蓝色。

画中的两名天使除长袍、翅膀和靴子的颜色外完全一样，二者是用一块模板翻转描绘而成的。这种绘画技法是指画家先在模板上绘制草图，然后撒碳粉，通过转印方式将绘画主体的轮廓印在墙面上。由于壁画绘制于高处，所以天使们的眼睛好像在注视着观者。

1. 摩西带领希伯来人（犹太人的祖先）返回故土，途经西奈山，上帝在此向摩西显灵，赐给他十诫，即正文中所述之契约。存放十诫的约柜曾长期放置于流动的帐篷祭坛中。

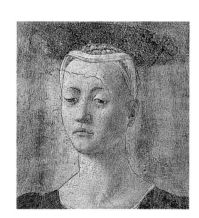

> **《帕尔托圣母》**
>
> 约1464 年 壁画
> 高：260 厘米 宽：203 厘米
> 蒙特尔基 帕尔托圣母博物馆

B

FRANCESCA 弗朗切斯卡

在乌尔比诺的宫廷中

在意大利 15 世纪文艺复兴运动的前半期，统治乌尔比诺的蒙泰费尔特罗家族占据了特殊地位。乌尔比诺是坐落在亚平宁山脉间的一座小城，毗邻亚得里亚海。即使受到邻邦佛罗伦萨和里米尼的觊觎，乌尔比诺仍得以安享太平。费代里科·达·蒙泰费尔特罗登上公爵宝座后治理有方，乌尔比诺成为当时的经济、文化和艺术重镇之一，而公爵的宫廷也吸引了大批艺术家和文学家，他们的作品向世人展示了宫廷的权势与慷慨。弗朗切斯卡成为公爵的座上宾，并为其创作了一些在艺术史上极具深远意义的作品。

名副其实的统治者

　　费代里科其实是上一任公爵圭丹托尼奥·达·蒙泰费尔特罗的私生子，由于他的父亲一直没有其他子嗣，他才被承认为家族的继承人。费代里科从小就接受精英教育，长大成人后也不负众望，成为一名骁勇善战的统帅和才思敏捷的外交官。然而，他的父亲与第二任妻子后来有了一个合法的子嗣——奥丹东尼奥，于是费代里科只能成为第二顺序继承人。1444年，奥丹东尼奥身故，而为父亲效力数年的费代里科顺理成章地成为乌尔比诺公国的统治者，并使之繁荣起来。作为一个精明老练的雇佣军首领和一个对文学与艺术情有独钟的赞助人，他四处招揽在文学、艺术、建筑领域的人才，他的宫廷也成为文学家、艺术家和能工巧匠云集之地。

　　这幅画里，费代里科表现出十足的威严，画家以充满象征意义的手法展现其权势。费代里科既是一位君主，也是一名战士，所以用白鼬皮装点的红袍下会露出寒光森森的铠甲，摆在脚边的头盔和权杖亦是佐证。画作在表现费代里科能征善战的同时，也流露了他对和平的向往，他手捧的书本又为其形象增添了几分儒雅之气。他的儿子和继承人圭多巴尔多站在他身前，身着华美服装，佩戴精美的徽章。画作中那些真实、丰富的细节显示出佛兰德斯绘画的影子，因此这幅双人肖像画一度被认定为于斯特·德·根特[1]的作品。

佩德罗·贝鲁格特
《费代里科·达·蒙泰费尔特罗与儿子圭多巴尔多的肖像画》

1476—1477 年　木板油彩画
高：134 厘米　宽：77 厘米
乌尔比诺　马尔凯国家美术馆

1. 约 1430—1480 年，佛兰德斯画家。

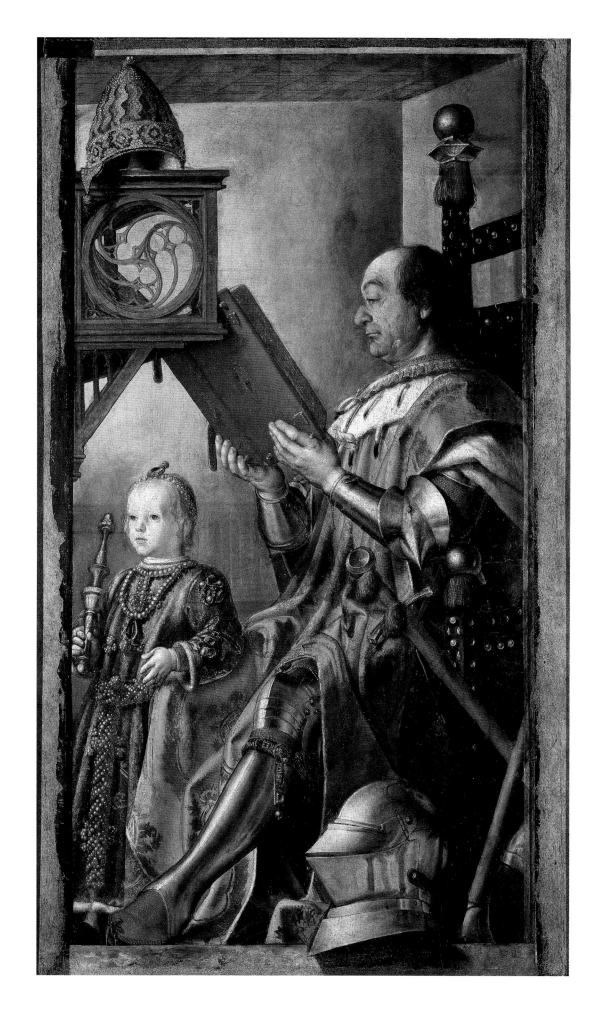

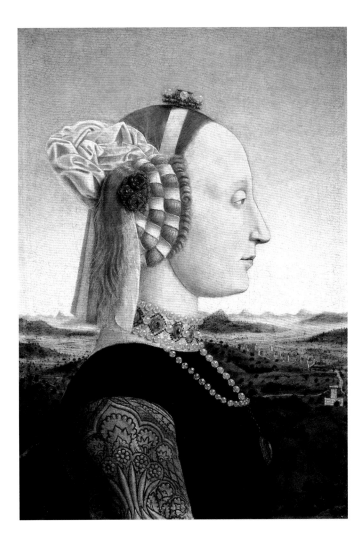
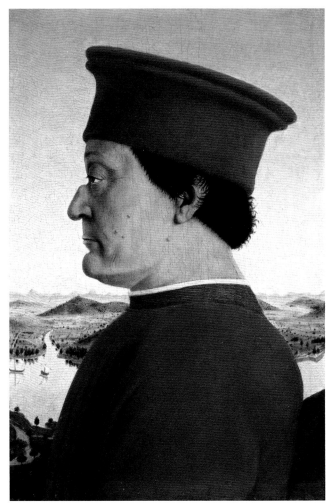

《费代里科·达·蒙泰费尔特罗与巴蒂斯塔·斯福尔扎》

1473—1475 年　木板蛋彩画
高：47 厘米　宽：33 厘米（两幅画尺寸相同）
佛罗伦萨　乌菲兹美术馆

彼此对视的夫妇

弗朗切斯卡的这组描绘费代里科与其妻巴蒂斯塔的双联画可谓别出心裁，其新颖之处在于写实的面孔、纯净明晰的色彩和背景中细腻的自然风光。夫妇两人的肖像均以侧面像的形式描绘，犹如两枚像章，展现出一种超写实主义风格：费代里科面部的各种细节被一一如实呈现——疣子、长而尖的翘下巴和鹰钩鼻，尤其是鼻子的形状。公爵年轻时在一场比武中失去了右眼，为了让左眼有更宽的视野而切除了一部分鼻梁，并且在各类画作中他无一例外地均以侧面示人。

乌尔比诺公爵的妻子巴蒂斯塔·斯福尔扎的肖像与丈夫严格对称，画中的这对夫妇犹如在彼此凝视。公爵夫人依照当时最时髦的发型，把前额的头发剃光，露出高挺、饱满的额头。她的头发用发带一股股绑好，然后盘成贝壳状，用蕾丝装饰的头巾垂在脑后。公爵夫人一身珠光宝气，衣袖用精美的刺绣作为装饰，只不过她的脸色呈现出毫无生气的象牙白。巴蒂斯塔连续生育了七个女儿，在第八个孩子，即她的儿子、家族的继承人圭多巴尔多出生后不久便去世了，时年二十七岁。画家以细腻轻盈的笔触和柔和精妙的色彩描绘出这对夫妇身后延绵的平原、起伏的山丘以及辽远的地平线。

凯旋的统治者

前文介绍的公爵夫妇的肖像画，其画板是用合页连接在一起的，可以像书本一样开合。两块画板的背面还有两幅画作，分别描绘着乘着战车凯旋的公爵与公爵夫人，画作的下方还题写着拉丁语铭文。

公爵端坐在战车上，身披甲胄，头盔放在稍微抬起的大腿上，手握象征权力的权杖。纵然正在举行盛大的凯旋仪式，但他仍从容淡定。公爵的身后站着胜利女神，正在为他加冕，他的脚下还坐着象征谨慎、节制、毅力和公正的四位女神——当时的君主无不在标榜这四种美德。两匹白马牵引着战车。背景取材自特拉西梅诺湖的风光，湖面水波不兴、澄澈明净，光线明晰透亮。弗朗切斯卡那种标志性的山丘景观同样出现在画中，并向地平线不断延伸，旨在展现公爵领地的广袤。在晴朗天空的映衬下，观者的注意力都聚焦于凯旋的公爵。毫无疑问，费代里科·达·蒙泰费尔特罗是一位自命不凡的小地方的公爵，但他志在让自己的威望响彻意大利，甚至全欧洲。必须承认，他在有生之年成功做到了这一点。

公爵夫人凯旋的场面也相应地彰显了其贤良淑德。她的战车由两只独角兽牵引，在中世纪的绘画中，独角兽象征着贞节和纯真。画作下方的铭文赞扬了公爵夫人的谦逊。战车上的公爵夫人手中捧着一本书，显然正在专心阅读，而非趾高气扬地左顾右盼。她的脚边坐着手持圣体[1]的信仰女神，以及怀抱鹈鹕的仁慈女神——鹈鹕在中世纪也是耶稣的象征。公爵夫人的背后分立着希望和谦逊女神。具有佛兰德斯风格的风光展现了马尔凯地区[2]的肥沃多产。不同于多数政治联姻，费代里科与巴蒂斯塔的婚姻十分幸福。她出身自统治米兰的斯福尔扎家族，世人形容她思维敏捷、性格爽朗、知书达礼。她还参与了公国的文化生活，在丈夫缺席时可以代替他的角色。

1. 即基督教圣餐仪式中使用的葡萄酒和圣饼，象征耶稣的血肉。
2. 意大利中部的一个地区，一度被公爵夫人的娘家斯福尔扎家族控制。

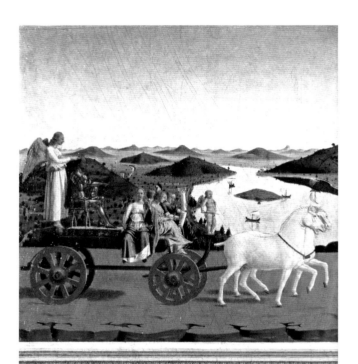

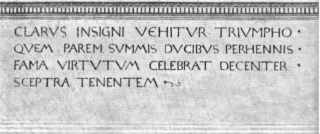

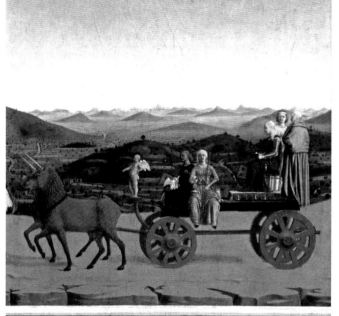

CLARVS INSIGNI VEHITVR TRIVMPHO ·
QVEM PAREM SVMMIS DVCIBVS PERHENNIS ·
FAMA VIRTVTVM CELEBRAT DECENTER ·
SCEPTRA TENENTEM ·

QVE MODVM REBVS TENVIT SECVNDIS ·
CONIVGIS MAGNI DECORATA RERVM ·
LAVDE GESTARVM VOLITAT PER ORA ·
CVNCTA VIRORVM ·

《费代里科·达·蒙泰费尔特罗与巴蒂斯塔·斯福尔扎的凯旋》

1465—1466 年　木板蛋彩画
高：47 厘米　宽：33 厘米（两幅画尺寸相同）
佛罗伦萨　乌菲兹美术馆

宫廷中的"神圣恳谈"[1]

1472年，弗朗切斯卡受到费代里科的赏识，并定居于乌尔比诺。同年还发生了一件大事：费代里科的儿子圭多巴尔多出生。这幅巨大的画作是公爵为了庆祝儿子的降生而向弗朗切斯卡订购的，因此圭多巴尔多现身于画面中心。公爵夫人巴蒂斯塔在儿子出生后不久便去世了，她在画中被塑造成怀抱圣婴的圣母，而圣人们则以半圆形分站在她的左右。弗朗切斯卡运用中心透视法，精确地描绘了四名天使、圣哲罗姆[2]（手持石块击打胸口者）、施洗者圣约翰和圣方济各[3]（展示身上的圣痕者）。画面左侧，立于圣哲罗姆和施洗者圣约翰之间的是乌尔比诺教堂的神父贝尔纳丁·德·谢纳；画面右侧，手拿书籍的人物可能是福音的传播者使徒约翰。整幅画的构图以熟睡的圣婴为中心，耶稣的睡姿预示了他在十字架上的死亡。画面中的每一个人物均与背后半圆形后殿的立柱或装饰镶板相对应，这种构图方式让位于不同平面上的一群人物具有了某种韵律感。

1. 一种宗教绘画题材，形式为作为中心的圣母被圣徒或品德高尚者环绕，自15世纪起开始在意大利北部和佛兰德斯流行。与其他宗教母题不同，这一题材并非出自《圣经》，后多把画作捐赠者和赞助人的形象也加入画中。

2. 古代著名的基督教学者，将《圣经》从希伯来文翻译为拉丁文的译者。他倡导通过苦行来追求精神上的崇高，而苦行的行为之一便是常用石块打自身。

3. 13世纪著名的苦修者，方济各会的创立人，去世前身体上出现了"圣痕"，即耶稣受难时身上的伤痕，这也是历史上首个关于圣痕的记录。

《蒙泰费尔特罗祭坛画》或《布雷拉祭坛画》或《神圣恳谈》

1472—1474年　木板蛋彩画
高：248 厘米　宽：170 厘米
米兰　布雷拉美术馆

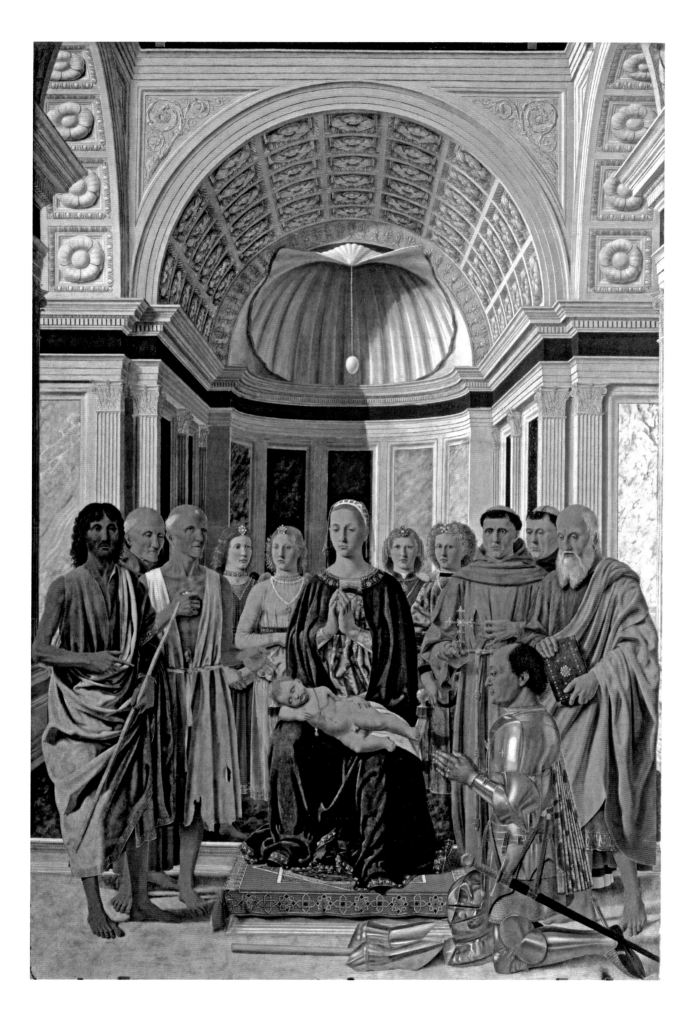

在乌尔比诺的宫廷中

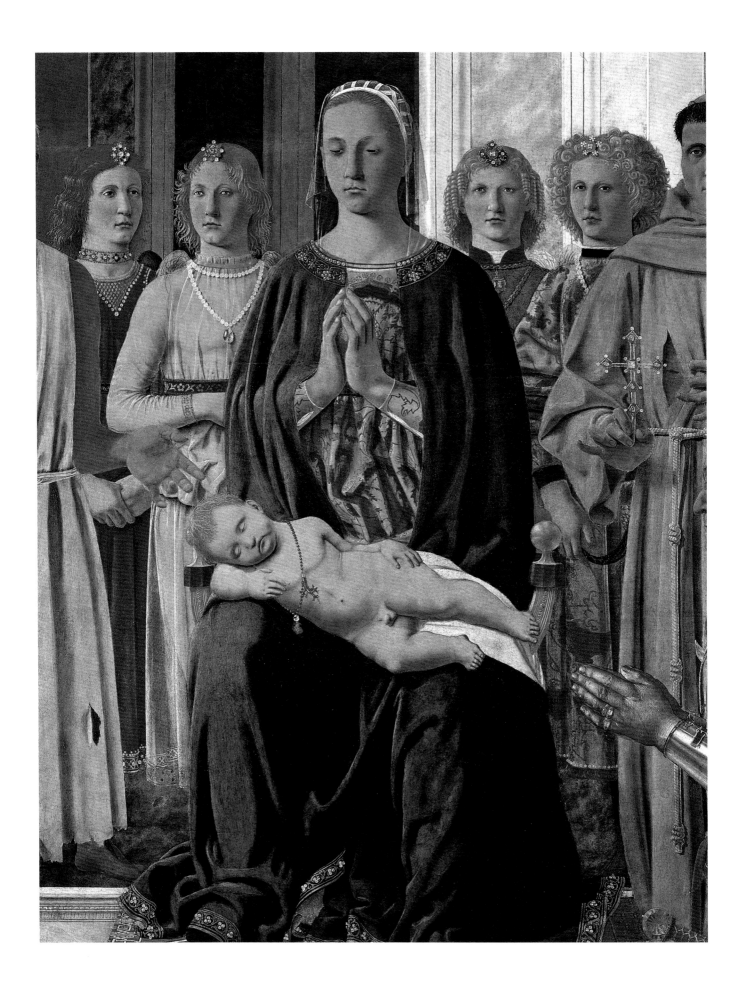

FRANCESCA 弗朗切斯卡

虔敬沉思

圣母现身于一个华丽的半圆形后殿前。装饰拱穹的蔷薇花是文艺复兴时期极具代表性的建筑装饰母题。拱顶中央描绘着一个圣雅克扇贝，象征着爱，且能祛除病痛。一枚鸵鸟蛋悬挂在贝壳下，暗喻耶稣的诞生和复活，也暗示下一代公爵的降世。

近景中，费代里科极其谦恭地跪在圣母的脚边，得以参与这场神圣的恳谈。公爵身披铠甲，让人联想到不久前他在为佛罗伦萨效力时[1]，在沃尔泰拉所取得的胜利。他把权杖和头盔摆在地上，弗朗切斯卡赋予了此顶头盔与公爵变形的脸庞一致的形状——自公爵在比武中遇到意外后，他脸庞的形状就发生了改变。甲胄的金属表面反射着未绘

出的天窗自左侧洒入的光。

圣婴耶稣睡在母亲的膝上，形成了构图中唯一的斜线。他的脖子上戴着一条用于驱邪的珊瑚项链，这件闪烁着红色光芒的首饰

也出现在其他众多描绘圣婴的作品里，而在弗朗切斯卡的作品中尤甚。

1. 费代里科也是当时意大利一个十分有名的雇佣军首领。

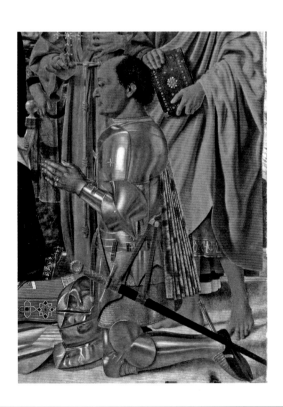

《蒙泰费尔特罗祭坛画》或《布雷拉祭坛画》或《神圣恳谈》局部

运用油彩作画

虽然《塞尼加利亚圣母》的尺寸不大，却堪称马尔凯国家美术馆的镇馆之宝。这幅充满宗教象征符号的画作，充分展现了弗朗切斯卡将其意大利艺术与佛兰德斯绘画传统融会贯通。整个场景因周遭事物的反射光渲染而半明半暗，光线从高处的窗户倾泻而下，洒在近景中的人物身上，散发出微妙的反光，也塑造出饱满的形象。人物身处具有家庭氛围的环境中，隐去翅膀的天使如同家中的仆从，而圣母的表情波澜不惊，十分安详。

另一个值得关注的地方是：弗朗切斯卡在此画中运用了佛兰德斯画家们所擅长的木板油彩画技法。因为使用该技法作画时，颜料层干燥得较缓慢，所以画家得以通过叠色来营造和修饰光线效果。此种技法显然要比壁画技法更灵活，毕竟壁画讲究下笔准确，一旦出错就难以修补。弗朗切斯卡后来经常使用油画技法，用油调和色粉，就可以得到一种油质绘画颜料，可以用来雕琢细节，还原生动的面孔和塑造强烈的明暗对比。这幅圣母像得名自它最初的陈列地点——亚得里亚海边的小城塞尼加利亚的圣玛利亚感恩教堂。

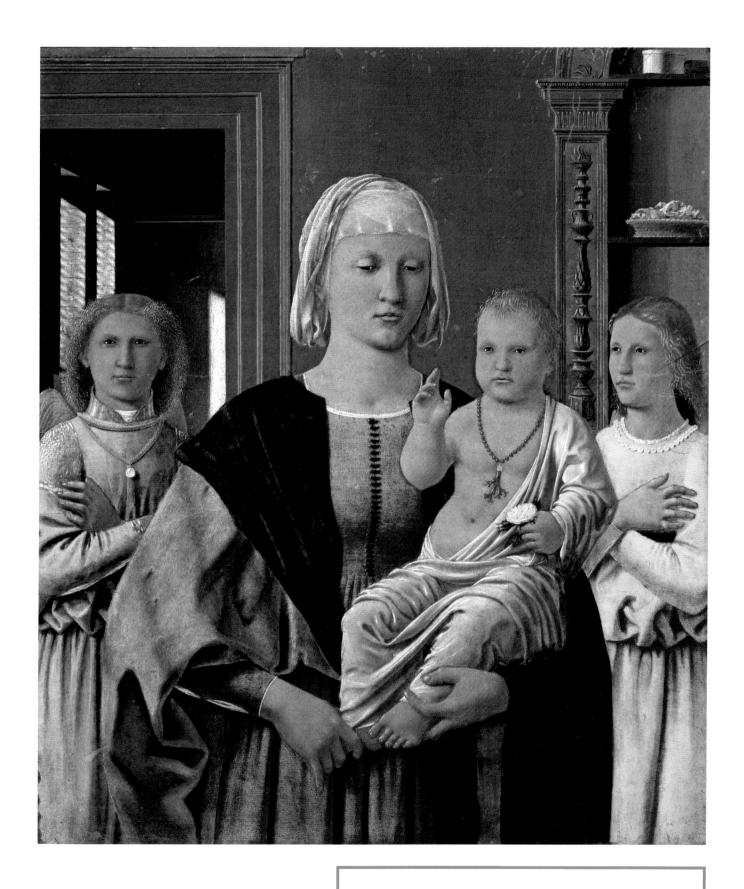

《塞尼加利亚圣母》或《两名天使中间的圣母子》

约1480 年 木板油彩画
高：61 厘米 宽：53.5 厘米
乌尔比诺 马尔凯国家美术馆

天使凝视着我们

天使往往以仁慈的守护者形象出现在宗教题材绘画中，有时甚至出现在世俗题材的作品里。天使们时常成为画中主要人物的庇护者，他们的出现有时预示着喜从天降，有时也会宣告祸事的到来，并流露出悲天悯人或无能为力的神态。在弗朗切斯卡的作品里，天使们往往展示出信心满满的神态，并若有所思地盯着什么，但无人知晓天使们究竟在观察什么、思考什么，因为弗朗切斯卡笔下的天使往往把目光投向远方。有时他们仿佛在凝视着我们，似乎要求我们作为见证者。当我们的目光试图与之交会时，却发现他们已把目光投向只有他们自己才知道的地方。弗朗切斯卡笔下的天使是世间罕有的美丽生命——他们金装玉裹，宛若天国中的王子。

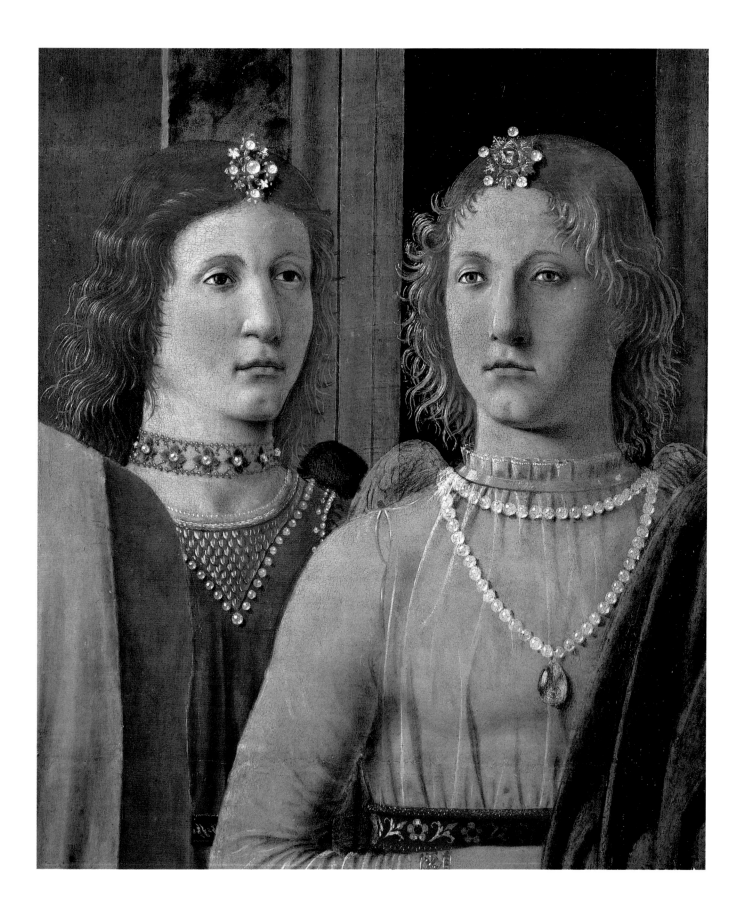

在乌尔比诺的宫廷中

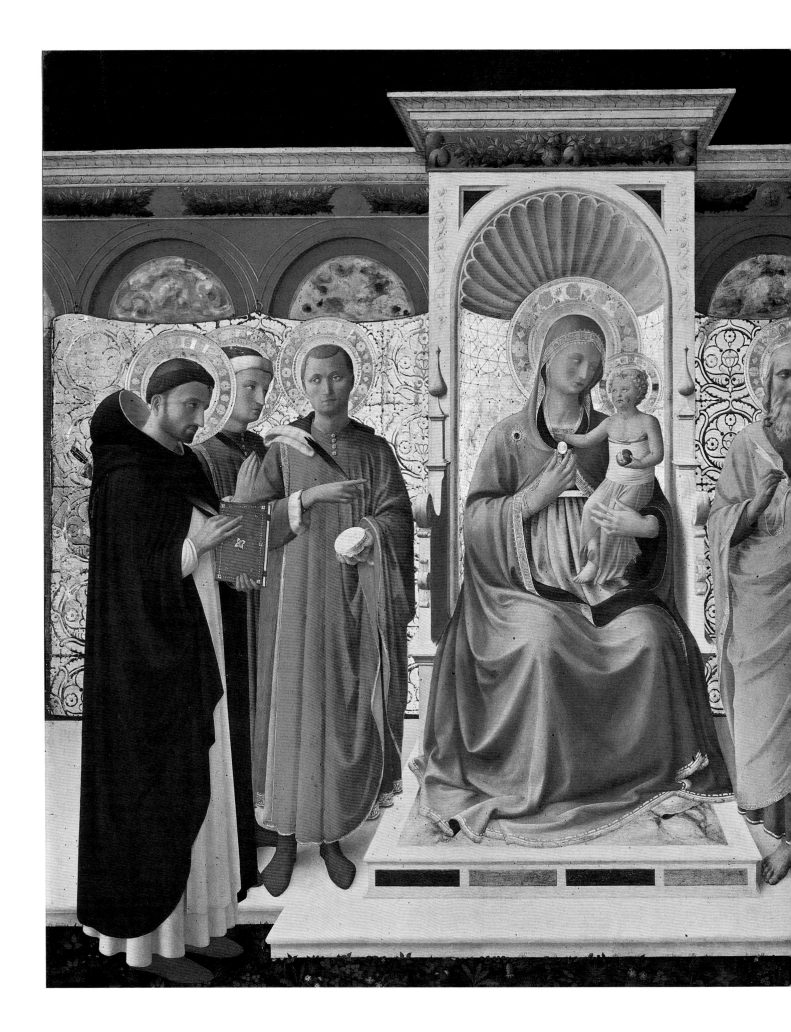

FRANCESCA 弗朗切斯卡

另一幅 "神圣恳谈"

作为宗教题材绘画的一种，"神圣恳谈"成为15世纪文艺复兴时期意大利绘画艺术的一大标志。这类题材的作品多以木板油彩画为主，在当时的意大利北部、中部以及佛兰德斯地区非常流行，通过伯爵、公爵以及富商巨贾，将自身的影响力辐射至意大利半岛。画面中，怀抱圣婴的圣母端坐于中心，身旁围着众多人物，这些人物按照尊卑进行排列——天使、圣人、使徒、殉教者、教父[1]以及画作的世俗资助人。最初，资助人是没有资格与这些宗教人物并列的。

弗朗切斯卡在研习绘画期间经常造访佛罗伦萨，他显然不可能错过观摩弗拉·安杰利科画作的机会。这幅《神圣恳谈》就是奠定弗拉·安杰利科艺术风格的作品。弗拉·安杰利科抛弃了他惯用的哥特风格，准确地还原了文艺复兴时期的建筑结构和装饰艺术，再加上精妙的色彩运用和大胆的颜色组合，让众多人物突显于金色帷幕前。他还通过大量涂抹红色、粉红色和蓝色，让色彩在画面中占据主导地位。画中人物表情漠然，姿态拘谨。弗朗切斯卡在不久后借鉴了此种绘画风格。

1. 即对基督教发展产生重要影响的神学家。

弗拉·安杰利科
《安娜莱娜祭坛画》或《神圣恳谈》

1442—1445 年 木板蛋彩画
高：180 厘米 宽：200 厘米

佛罗伦萨 圣马可博物馆

另类的构图

对专家们来说，这幅《鞭笞耶稣》无论是其创作
时间还是其所表达的意义都是一个真正的未解之
谜。可以肯定此画出自弗朗切斯卡之手，因为画
中左下方的台阶上出现了画家的拉丁文签名——
"圣塞波尔克罗的皮耶罗敬献"（*Opus Petri de
Burgo sci Sepulcri*）。该画在弗朗切斯卡的作品中
可谓独树一帜，画中人物的形象也显得尤为神秘。
当然，"鞭笞耶稣"并非什么罕见的题材，真正让
这幅画显得另类的是其画面构图：整个画面被分为
两部分，左半部分呈现的是一座古典风格的柱廊，
而右半部分呈现的是城市建筑景观的一隅。鞭笞耶
稣的场景被置于后方，而近景则被三名身穿华服的
人物占据。

仔细观察这两个场景，可以试
着辨认出故事中出现的几个人
物：身着东方风格的服饰、头戴
卷边帽、坐于宝座之上的彼拉多
正面无表情地看着耶稣遭受鞭
答；以背示人、戴着头巾的人可能是希律王。虽然
题材早已司空见惯，留给观者发挥想象力的空间并
不多，但画面中的建筑格外引人注目：画家对建筑
的描绘完全遵循了透视规律，尤其是大理石地板的
图案和场景中的立柱。自画面右侧射入的光照亮了
金色雕像的侧面，赋予整个场景一种永恒的氛围。

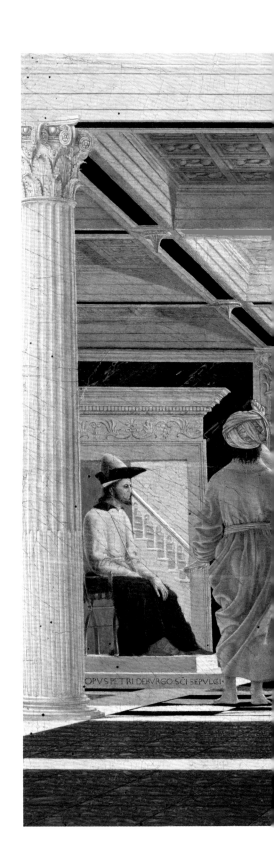

《鞭笞耶稣》

1459—1460 年　木板蛋彩画
高：58.4 厘米　宽：81.5 厘米
乌尔比诺　马尔凯国家美术馆

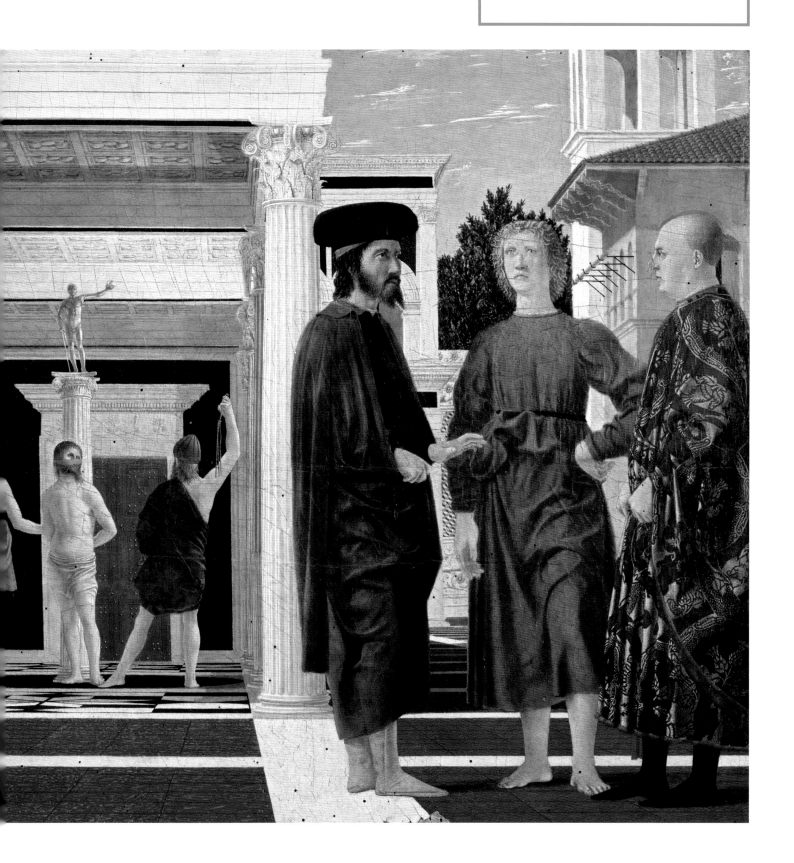

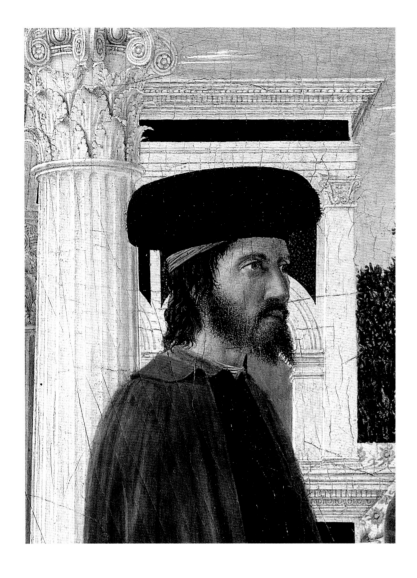

陷入沉思的大人物

近景中这三位气度不凡的男子究竟是什么人？他们在谋划何事？他们为什么会出现在鞭笞耶稣的场景中？其实，这三人是与弗朗切斯卡同时代的人物，都加入了庇护二世[1]组织的十字军。自1453年奥斯曼土耳其攻占君士坦丁堡之后，西方国家便开始酝酿发动新的十字军东征。据说那个头戴黑帽的人是积极为筹组十字军奔走的枢机主教、希腊人贝萨里翁[2]，也可能是拜占庭帝国的皇帝约翰八世[3]的弟弟——此人曾前往罗马与教皇庇护二世讨论筹组十字军的事宜。无论此人是何身份，他的形象让人过目不忘：深邃且炽热的目光，俊朗的五官，罗马式的长袍，棕红色的衣料呈现出的细致褶皱，帽子下还露出一条浅蓝色的发带。这个人物恰好挡住了背景中的柱廊。柱廊由曲线和直线勾勒而成，柱廊顶部黑色的阴影将观者的视线拉回到人物身上。

1. 1405—1464 年，成为教皇前是一位著名的人文主义学者，担任教皇期间一直在尝试组织十字军对付当时不断扩张的奥斯曼土耳其帝国，但并没有得到欧洲大国的响应。
2. 1403—1472 年，文艺复兴时期的著名神学家和人文主义者，出身于拜占庭帝国，因推动希腊语在西欧诸国的复兴和新柏拉图主义的传播而闻名。
3. 1392—1448 年，拜占庭帝国皇帝，在位期间两次击退奥斯曼土耳其帝国对君士坦丁堡的围攻。为了争取西欧诸国的增援，他曾尝试让东正教会与天主教会合流，并与教皇签署了相关协议，但最终徒劳无功。他的弟弟君士坦丁十一世即拜占庭帝国的末代皇帝。

一名俊朗青年

让我们继续探究另外两人的身份。最右边是一名半秃的男子，身着佛兰德斯风格、有金色纹饰的蓝色天鹅绒锦缎大衣，此种服饰当年风靡佛罗伦萨的上流社会。据说，这个秃顶的男子是一位来自西欧的王公贵族，参与过十字军的筹建。那立于两名男子中间的这名青年呢？他会不会是费代里科那个不到18岁便过世的私生子布翁孔特，或者是费代里科同父异母的弟弟奥丹东尼奥？这名青年的形象惊为天人，几近于圣人，他英气逼人、纯真率直、举止优雅，身着红色衣袍，左脚跨向前方，左手叉腰。青年是否象征得胜的耶稣，因为其脑后的树影依稀有些圣光的影子，或者象征面对奥斯曼土耳其帝国威胁的天主教会？背景中建筑正立面的精美装饰令人赞叹，水平与竖直的线条赋予了画面空间节奏感，而弗朗切斯卡所营造出的神秘氛围更引人入胜。

《鞭笞耶稣》局部

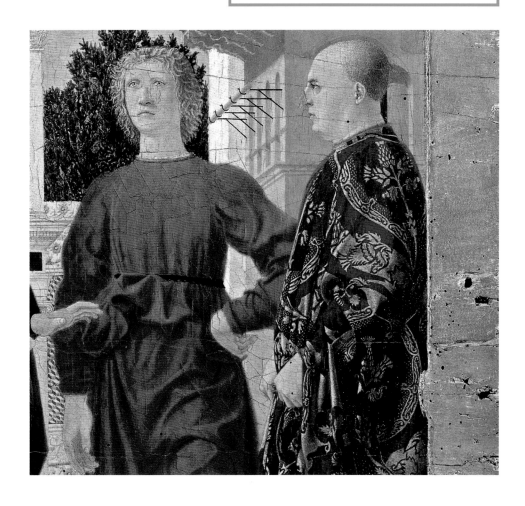

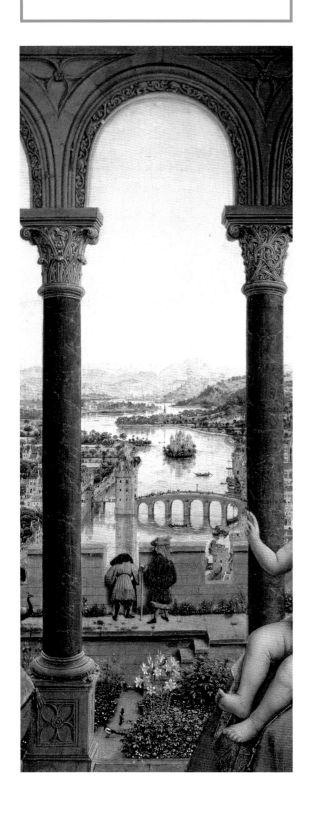

诗意的风光

意大利和佛兰德斯受到了文艺复兴运动及其所带来的一系列革命性变化的影响：文艺复兴不仅传播了人文主义，也让世人对大自然和作为个体的人有了新的认知。诸如凡·艾克、罗希尔·范德魏登、罗伯特·康平这样的佛兰德斯画家，他们不但对当时意大利的一系列考古发现表现出浓厚的兴趣，更是大胆地拿来为己所用，在宗教或世俗题材的绘画中加入大量具有古典气息的符号和意象。

这些佛兰德斯画家备受意大利宫廷的青睐，他们的作品同样遍布整个意大利半岛。弗朗切斯卡肯定在费拉拉和乌尔比诺欣赏到不少佛兰德斯画家的作品，并从中借鉴他们的美学取向，以及对色彩和光线的运用，从而开启了崭新的视野。这幅《洛林大臣的圣母》的尺寸虽然并不大，但作为背景的自然风光依然可圈可点：对透视的把握（距离、高低与形变）已经炉火纯青，对景观的描绘细致入微。画家还在画面中营造出阳光明媚的效果。弗朗切斯卡笔下的风景明显受到佛兰德斯绘画的影响，比如他的《耶稣受洗》（见第21页）、《耶稣复活》（见第24页）和《耶稣诞生》（见第102—103页）。

罗伯特·康平
《梅罗德祭坛画》或《圣母领报》局部

主祭坛画
约1427年　木板油彩画
高：64.1厘米　宽（整体）：117.8厘米
纽约　大都会艺术博物馆

室内的圣母玛利亚

　　罗伯特·康平也被称作"弗莱马勒大师"。梅罗德祭坛屏风主屏的这幅《圣母领报》可谓这位画家最出色的作品之一。他以室内为场景，用自然主义风格描绘了这一幕。正在读书的玛利亚身处陈设考究的房间内，而一旁的天使似乎并不想打扰她。在弗朗切斯卡相同题材的作品里，玛利亚往往被置于更奢华的场景中，并辅以精准的透视效果。只不过弗朗切斯卡呈现的多是私宅，例如他创作的《圣母领报》（见第84页）与《圣安托万祭坛画（三角楣饰画）》（见第94页），均让玛利亚现身自己的家中，从敞开的门可以窥见玛利亚卧室的陈设。

FRANCESCA　　　弗朗切斯卡

诞生于阿雷佐的杰作

弗朗切斯卡在公爵的宫廷中如鱼得水，同时备受其他收藏家的追捧。他接受了包括巴奇家族在内的一些私人委托。巴奇家族作为商业巨贾，与教皇也多有往来，他们邀请弗朗切斯卡接替1452年去世的画家比奇·迪·洛伦佐，完成阿雷佐的圣方济各教堂的主祭坛壁画。在乔瓦尼·巴奇的一再邀请下，弗朗切斯卡终于接手了该项目，并完成了整组壁画。这组壁画是文艺复兴中期最具代表性的作品之一，其创作前后历时14年。在此期间，画家经常为了完成各类委托而暂停壁画的创作。

这组诞生于阿雷佐的艺术杰作虽然在基督教世界一度引发了轰动，但之后便被遗忘了数个世纪。最近的一次修复历时十年时间。如今，阿雷佐每年都会吸引数以万计的游客前来一睹这组壁画的风采。

诞生于阿雷佐的杰作

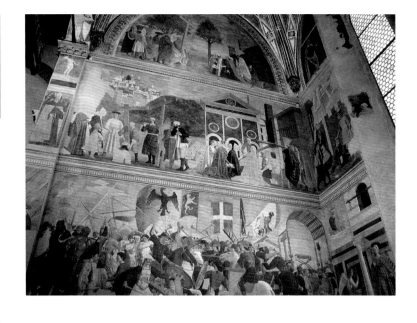

充满节奏感的画面叙事

　　《真十字架传奇》的灵感源自《黄金传说》。《黄金传说》由热那亚主教弗拉津的雅各于1265年左右编纂，收录了众多中世纪宗教文本，其中就包括当年被用来处死耶稣的"真十字架"的故事。弗朗切斯卡通过几幕来表现真十字架所经历的沧桑巨变，其中包括示巴女王膜拜真十字架之木。[1]此组壁画完整地再现了这个寓意基督教信仰终将战胜异教的故事，并让这一主题与绘画巧妙地结合在一起。

　　弗朗切斯卡没有把重点放在故事中那些没有明确历史背景的事件上，他更喜欢表现那些具有说教意味的情节，并以此来展现出他的全部才华：清晰的构图、精确的透视、精妙的光线运用和准确的比例。弗朗切斯卡很好地把握了画面的叙事节奏，让那些庄重肃穆的时刻与宏大的战斗场面交替出现，时而引发观者沉思，时而让观者热血澎湃。画家的巧思与精湛的技艺不但令画面栩栩如生，更是传神地表现出画中人物的各种情感：暴戾、恐惧、激动、慈爱……弗朗切斯卡创造了一组复杂的、集超验与真实于一体的艺术佳作。

1. 按照《黄金传说》的记载，被逐出伊甸园的亚当在临终前让儿子从天使处求来了生命之树的种子，并把种子放入嘴中一同下葬。之后种子生根发芽，长成一棵大树。示巴女王拜访所罗门王时发现了这棵树（当时树已被犹太人砍下用来造桥），预言耶稣将来会被钉在这棵树上，如此一来犹太人的统治便将遭到瓦解。所罗门王于是下令掩埋这棵树，但后来被罗马人无意间挖出，并制成处死耶稣的"真十字架"。

诞生于阿雷佐的杰作

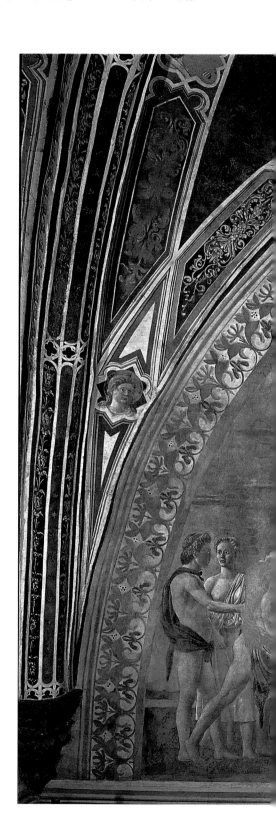

亚当之死

　　弗朗切斯卡选择表现亚当离世的这一幕，自然暗含深意。按照自右向左的顺序，画家根据《圣经》依次描绘了人类之祖离世前后的三个时刻。最右侧，濒死的亚当被家人簇拥着，并在夏娃的搀扶下坐起，请求儿子赛特向天使长米迦勒索要为临终之人行圣事用的圣油——圣油可以洗去死者所有的罪。但天使长拒绝了这一要求，因为亚当忤逆上帝，负有原罪。不过，他给了赛特智慧之树的种子（远景中可以看到赛特在与米迦勒交谈）。画面的中央，悲痛的家人围绕着死去的亚当。赛特把象征善与恶的智慧之树的种子放入父亲口中。与此同时，种子已经生根发芽，枝叶在肆意生长，象征着希望。画中央就是已长成参天大树的真十字架之木，并成为贯穿整组壁画的主题。画面最左侧，一对青年男女似乎在思考眼前之事的意义。亚当三代人齐聚画中，虽命运各异，但都遵循了上帝的安排。这幅画作为整组壁画的开篇之作，以《圣经·旧约》作为故事背景，情节连贯，还通过特写突出重要的情节，令作品更加通俗易懂。真十字架的传说也就此拉开序幕。

1. 苏联艺术史学家。

《真十字架传奇：亚当之死》

1452—1466 年　壁画

高：390 厘米　宽：747 厘米

阿雷佐　圣方济各教堂　主祭坛

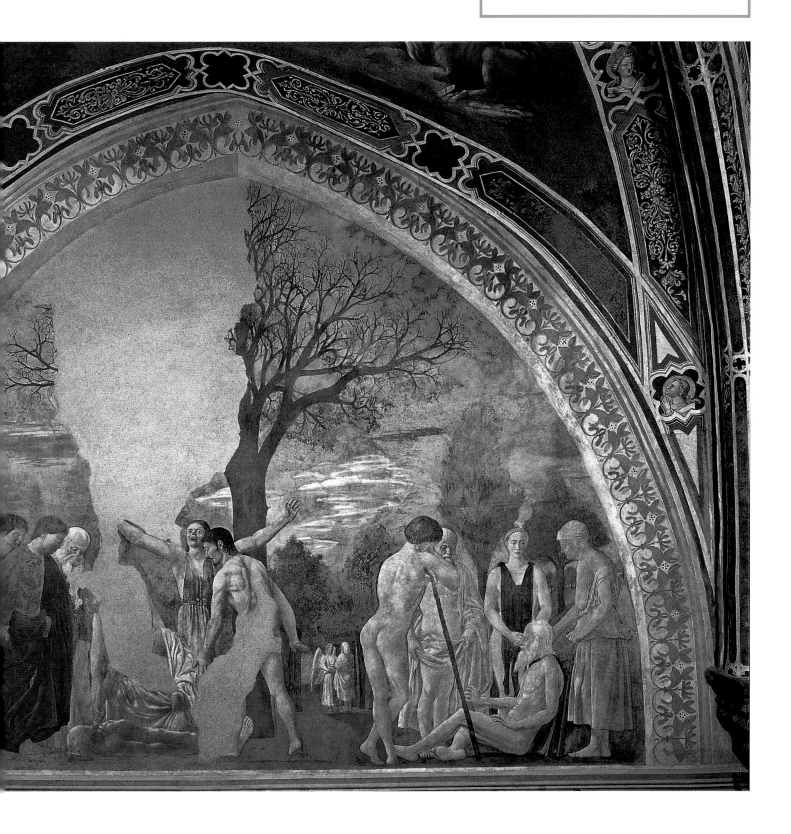

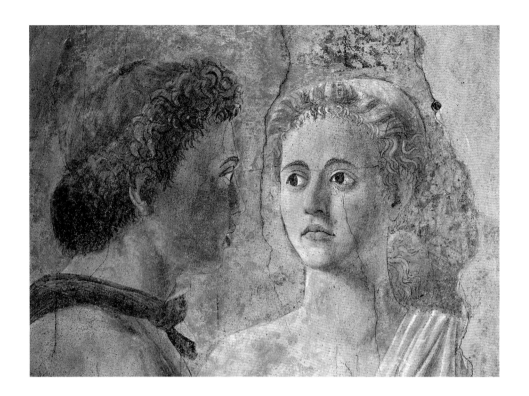

《真十字架传奇：亚当之死》局部

空洞的眼神？

　　亚当的两名孙辈似乎正在窃窃私语。[1]在《亚当之死》的众多细节中，人物圆睁的双眼本可以用来表现内心的疑惑与痛苦——人们常说眼睛是灵魂的镜子，但弗朗切斯卡笔下的人物一个个似乎眼神空洞、神情木然。之所以会产生这样的误解，是因为我们没有正确理解弗朗切斯卡赋予人物的意义。在弗朗切斯卡的作品里，人物的眼神是内在化的，即使他们都面无表情，但那是因为弗朗切斯卡并不只想事无巨细地呈现，他更愿意让画面自己来讲故事，而且他真正要描绘的是事件本身而非人物。所以他会用如此简单的姿势和克制的眼神来表达、展示故事情节，呈现背后的象征意义，而不是像他所熟悉的佛兰德斯画家那样，运用丰富的表情让场景高度戏剧化。正是由于弗朗切斯卡没有借鉴佛兰德斯画家戏剧化的表现手法，而更喜欢借助符号和意象来表达各种寓意，这自然令其作品在今天看来有点晦涩难懂。弗朗切斯卡通过匠心独运的构图，让《亚当之死》给观者留下了深刻的印象，而人物的造型、景深、色彩的运用和眼神也传达出情感冲击力。

1. 有分析认为画家之所以将这两个人物放在画面最左边，是对应相邻墙上那幅描绘先知的壁画，而他们谈论的正是耶稣将死而复生、救赎世人的预言。

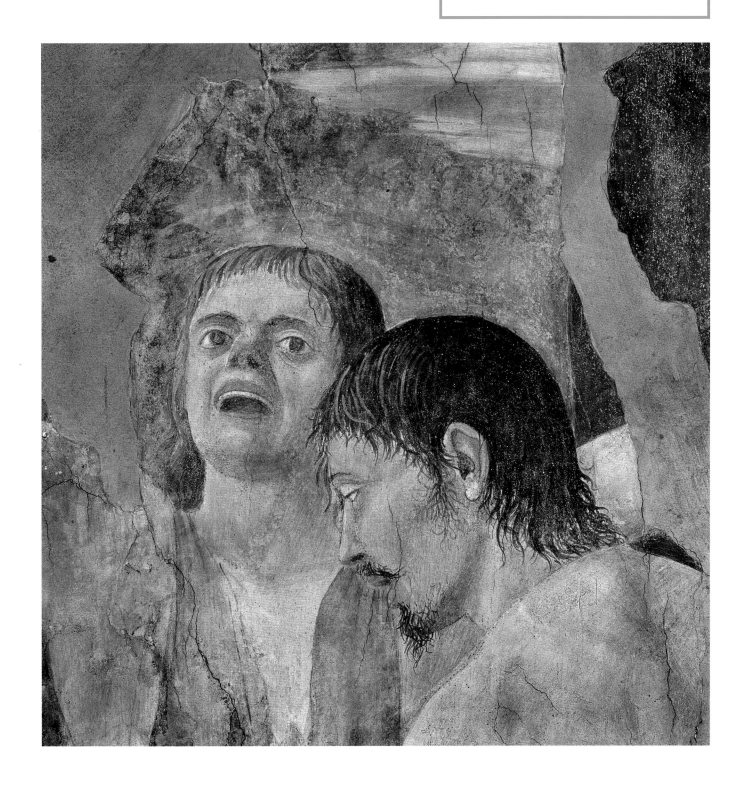

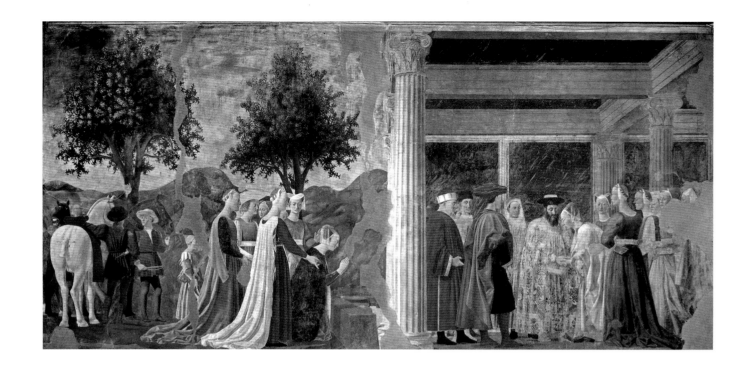

" 人们经常将弗朗切斯卡比作莫扎特……
　他的作品让我们为之感动、为之欢喜，
　让我们思考重要的人生问题。 "

——米哈伊尔·阿尔帕托夫，
《皮耶罗·德拉·弗朗切斯卡创作的阿雷佐壁画》，
《艺术评论杂志》1950 年第 1 期

温柔的女王，有礼的君主

这温情流露的场景被一根科林斯柱一分为二。左半部分，背景中是田园诗般的阿雷佐乡野风光，示巴女王及其随从的出现使画面充满生气。传说在觐见所罗门王前，示巴女王必须走过一座桥，但她已意识到此桥是用真十字架之木建造，而且还会被打造成处决耶稣用的十字架。我们看见女王拜倒在红棕色的木桩前——木桩即代表场景中没有出现的桥。这一场景由两组人物组成，侍从及马匹，与正在祈祷的女王及一众侍女。在背景美妙的风光中，这些人物在优雅的裙袍以及饱和的色彩——人物服装上的粉红色、白色和蓝色异常鲜亮——的衬托下，显得栩栩如生。

右半部分则描绘了一个宏大的室内场景，对建筑的刻画充满古典气息。画家对作为背景的建筑的描绘，应该运用了建筑师阿尔贝蒂的透视构建法。所有人物均并列于同一平面上，所罗门王与示巴女王立于中间，随从和朝臣分列其两侧。画面还表达了当时流行的一种思潮——重建统一的基督教会[1]，因为所罗门王的相貌参考了这一思潮的践行者——枢机主教贝萨里翁。

根据《圣经》记载，埃塞俄比亚的示巴女王与以色列国王所罗门的会面是一次浪漫的邂逅，他们后来诞下了埃塞俄比亚王朝的缔造者——梅内利克，所以画面中握在一起的手本应该预示着两人这段浪漫的感情。但按照《黄金传说》，女王会把她的预言——这座桥的木头将被用来制作耶稣受难的十字架，并宣告上帝以新约取代与犹太人订立的旧约——告知所罗门王，于是握在一起的手便没有了任何暧昧的意味。虽然所罗门王的神色平和，但他已然意识到真十字架之木是对犹太人的威胁，所以会将之埋藏起来。不过，此刻这两位君主还在融洽的氛围中相互问候。

1. 4 世纪后，罗马帝国境内的基督教会开始形成统一的组织，而罗马、亚历山大里亚、安条克、迦太基、君士坦丁堡等几座大城市的主教逐渐成为教会的首脑，尤其以罗马主教和君士坦丁堡主教为尊。为了争夺教会的领导权，加之神学方面的分歧，欧洲之后逐渐形成以罗马为首的天主教会和以君士坦丁堡为首的东正教会分庭抗礼的局面，且二者间的矛盾不断激化，最终导致罗马教皇与东正教大牧首相互革除对方的教籍。自奥斯曼帝国崛起后，欧洲便出现了重建统一教会的呼声，但最终不了了之。

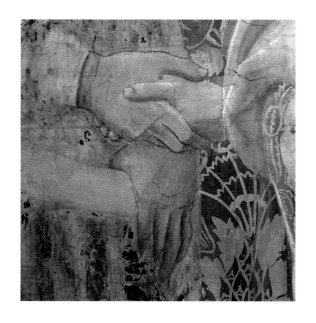

《真十字架传奇：示巴女王膜拜真十字架之木与朝觐所罗门王》局部

优雅的贵妇

　　《真十字架传奇》恢宏的画面中有许多引人入胜的细节值得我们细细品味。这幅画的整个场景要展现一种谦卑的精神，但示巴女王的随从均是优雅的贵妇，她们的着装是当时最时髦的款式，与《圣经》描述的时代完全不符。女士们的神态举止所展现出的优美与纯洁，彰显了她们内在的高贵。这些女士彼此目光交错，似乎在窃窃私语，一名身处后方的女子还露出一抹微笑。身穿蓝色长裙的侍女表情令人捉摸不透，似乎若有所思。这群侍女构成的画面十分和谐，而她们服饰的鲜艳色彩在白色披风的衬托下更加令人印象深刻。

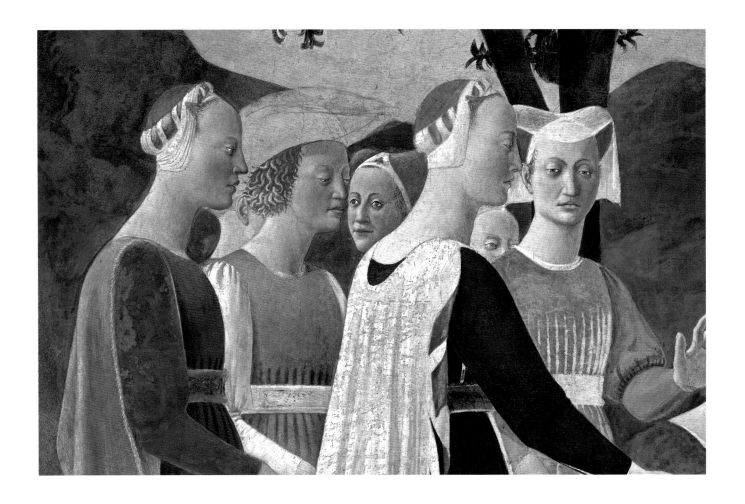

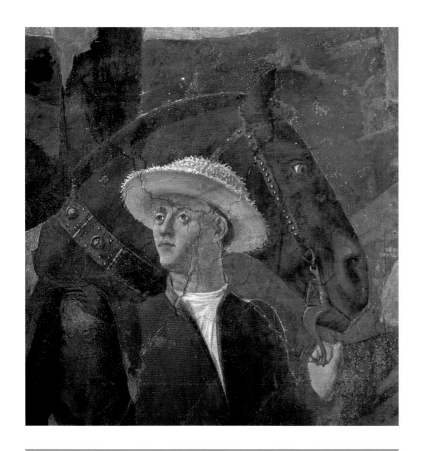

《真十字架传奇：示巴女王膜拜真十字架之木与朝觐所罗门王》局部

英俊的侍从

　　我们再来看看这个英俊的侍从。他手抓纯蓝色的马衔（他手腕处的衣袖卷边也是纯蓝色的，可能是弗朗切斯卡为了不浪费画笔上残留的蓝色颜料而有意为之），牵着一匹俊美的黑马。从领口处露出的白衬衣衬托出人物的精明能干。他正与一位同伴闲谈，目光炯炯有神且优雅从容。通过摄影技术，我们能够发现那些原本位于十米高处而难以被观察到的细节，从而理解弗朗切斯卡对绘画技巧的运用是为了让静止的画面变得生动。

《真十字架传奇：示巴女王膜拜真十字架之木与朝觐所罗门王》局部

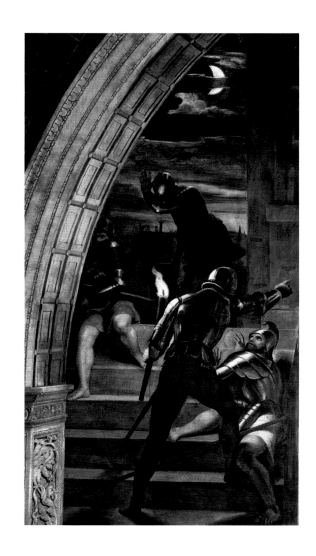

拉斐尔
《解救圣彼得》局部

1514 年　壁画
罗马　梵蒂冈宫　赫利奥多罗斯厅

灵感与影响

展现夜景之作

通过右页画作这一场景，弗朗切斯卡让故事的时间线飞速推进——画作的背景从《圣经·旧约》过渡到《圣经·新约》。该场景描绘了4世纪初罗马皇帝君士坦丁一世与篡位者马克森提乌斯展开决战的前夜。皇帝因敌众我寡而辗转难眠，在睡梦中，他梦见一位手持小十字架的天使向他预言：只要皈依上帝就会大获全胜。弗朗切斯卡呈现这一幕的方式令人拍案叫绝：观者如果看向画面的左上方，可以发现张开翅膀的天使，但没有描绘十字架，而卫兵和侍从也没有望向天使，

以此提示观者这是皇帝的梦中所见。这一幕是对弗朗切斯卡画技与创造力的一次考验，而这幅壁画也是整组壁画中最出色的作品之一。帷帐打开，其中的卧榻、沉睡者以及侍卫们的双足都呈水平状态，而卫兵的长矛则呈垂直状态，平衡了构图。皇帝脚边那个打盹儿的年轻侍从，可能是弗朗切斯卡参照自己的形象描绘的。整个场景处于由外部光源渲染成的幽暗环境中，并预示了后文艺复兴时期的明暗对比手法，不由得让人惊叹弗朗切斯卡超前的艺术理念。这幅壁画应该是目前已知

西方艺术史上最早的夜景画。

这幅夜景画经常被拿来与拉斐尔创作的梵蒂冈宫壁画作比较。因为拉斐尔的家人住在乌尔比诺，且与弗朗切斯卡相熟，所以拉斐尔应该不会错过观摩《君士坦丁之梦》的机会。拉斐尔的《解救圣彼得》称得上当时最美的逆光夜景之一：月亮和浮云营造出对比鲜明的夜景气氛，淡红色的光线照亮人物。弗朗切斯卡想必会喜欢拉斐尔的这幅杰作，但一定会以不同的方式来处理该题材，毕竟他从不热衷于营造戏剧化的氛围。

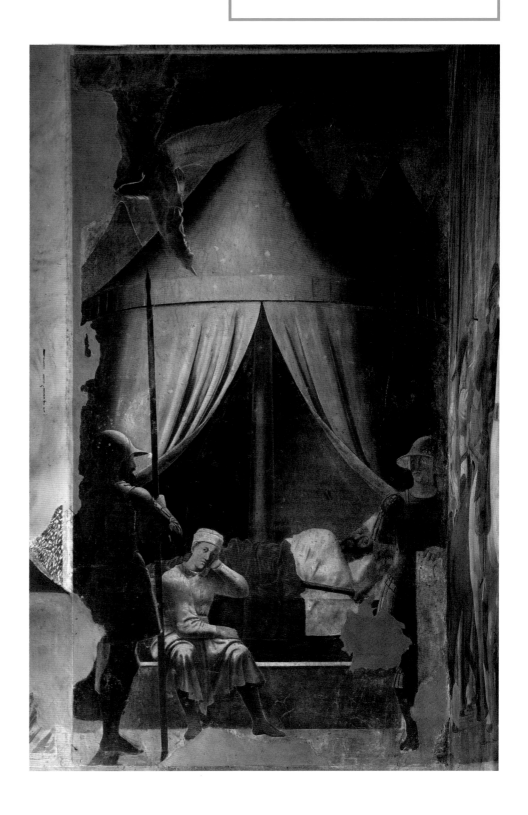

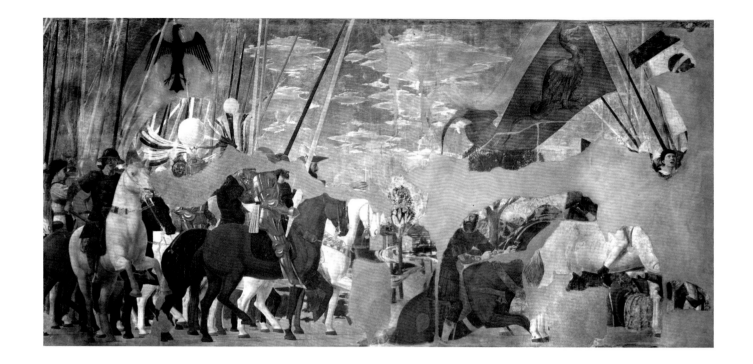

《真十字架传奇：君士坦丁在米尔维安大桥战胜马克森提乌斯》

1452—1466 年　壁画

高：322 厘米　宽：764 厘米

阿雷佐　圣方济各教堂　主祭坛

决战

　　君士坦丁一世的恐惧因为梦中听到的预言而消散了，满怀信心地率领军队与马克森提乌斯展开决战。他高举着决战前夜天使赠予他的白色十字架。画面的左侧，君士坦丁的士兵阵容严整，表现得沉着、坚毅，最前列是一位手握长剑的骑士，似乎正要带头冲锋。画家用如林的长枪、杂沓的马腿表现了队伍的动感。弗朗切斯卡并没有描绘一场血腥的混战，或者说一笔带过了战场上的血雨腥风，他更想让观者的目光停留在装备金色马具的马匹、锃亮的盔甲、盔顶的羽毛、军旗上骄傲的雄鹰，以及背景中台伯河两岸的迷人风光上。画面中，君士坦丁一世头戴尖顶帽，其容貌让人联想到拜占庭帝国皇帝约翰八世。这位拜占庭帝国的皇帝曾致力于调和东西方教会之间的矛盾与分歧，因此这件作品其实是对于基督教信仰的意识形态宣传。

　　画面的右侧是马克森提乌斯和他正在溃逃的军队。在残存的画面中，可以看到筋疲力竭、瘦骨嶙峋的马匹和歪斜的军旗。此外，还有一个极具感染力的鬈发士兵的头像。他因身心俱疲而脸颊通红，并在恐惧的支配下胡乱嘶吼。

《真十字架传奇：君士坦丁在米尔维安大桥战胜马克森提乌斯》局部

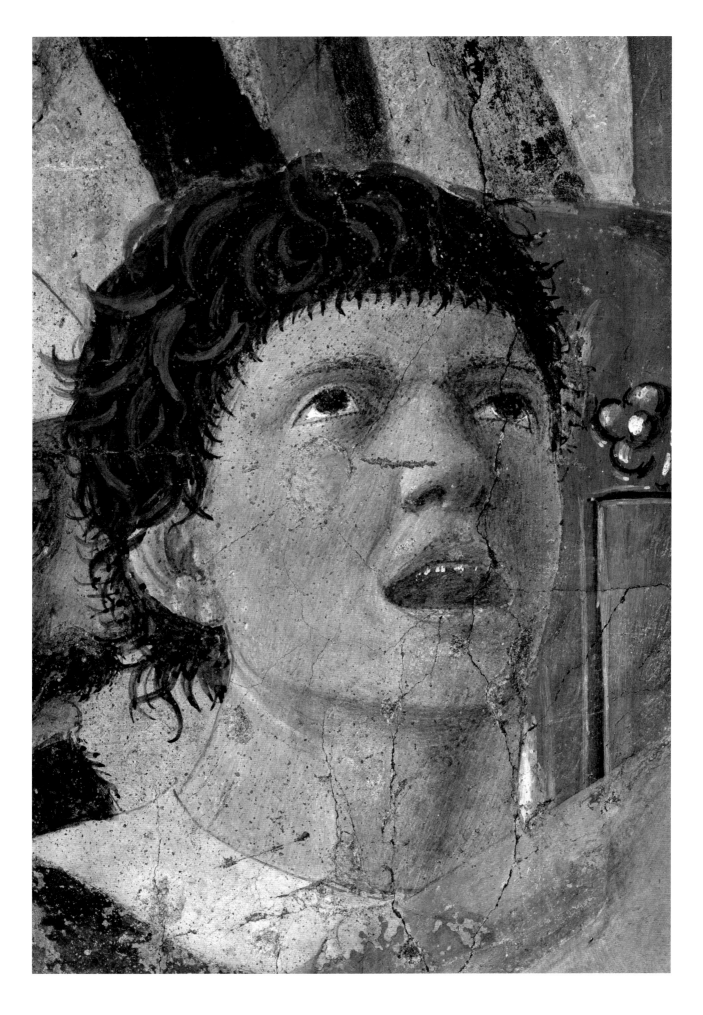

诞生于阿雷佐的杰作

拷问犹大

让我们完全按照真十字架的故事发展继续欣赏画作。新皈依基督教的君士坦丁一世决心找到真十字架，并将之迎回君士坦丁堡。一个叫犹大的犹太人是真十字架下落的唯一知情者。在接受了六天的严刑拷问后，他在一口井边求饶，并供出真十字架的下落。弗朗切斯卡选择呈现犹大再也无法忍受酷刑而开始求饶的时刻。画家无意表现酷刑的残忍，尽管此类题材在艺术史和历史中并不鲜见。此作的构图十分巧妙，画面的中央是颜色并不抢眼的木头三脚架，并一直向画面外延伸，而画幅顶部的屋檐巧妙地向读者暗示三脚架非常之高，画面的左侧矗立着坚固的石屋。近景中，人物成对出现：一边是两名木匠，另一边是行刑者和受刑者，后者的半个身子已经悬在井中。弗朗切斯卡特别注意刻画服装鲜艳的色彩，以及领圈和蓬松的衣袖上的褶皱，而且服装的样式都符合当时的潮流。如果说行刑者的面无表情只表现了其残忍的话，那么同样面无表情的受刑者的眼神中则流露出一种绝望。场景中是平静和暴力。

《真十字架传奇：拷问犹太人》

1452—1466 年　壁画
高：356 厘米　宽：193 厘米
阿雷佐　圣方济各教堂　主祭坛

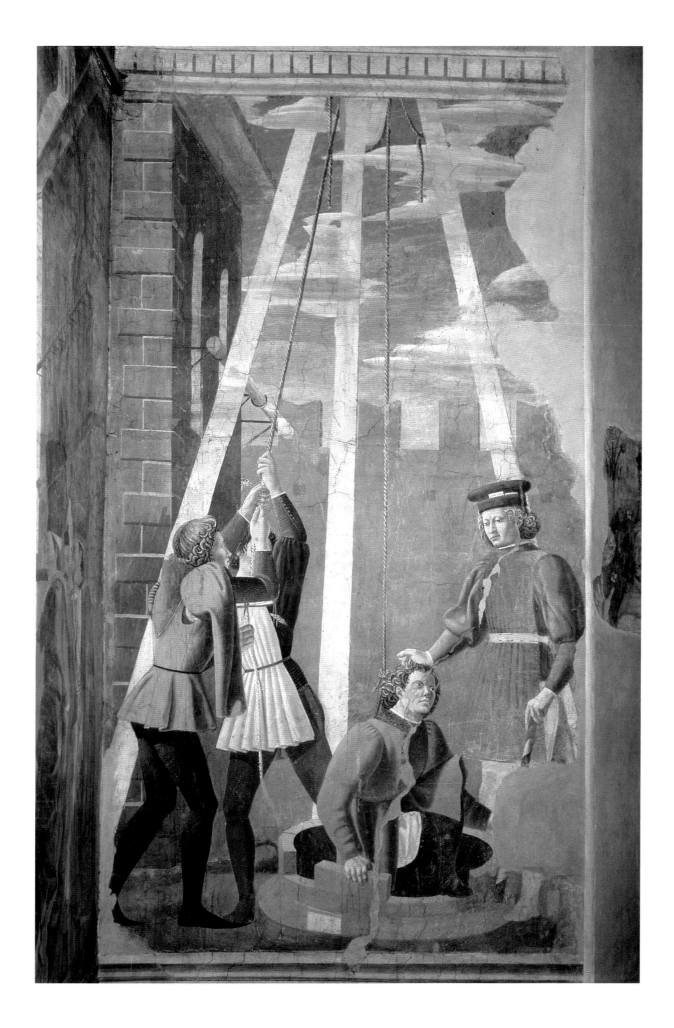

发掘真十字架

君士坦丁一世的母亲、虔诚的基督徒埃莱娜加入了故事，也让真十字架的传奇得以继续。君士坦丁一世让自己的母亲负责寻找真十字架。埃莱娜在耶稣的受刑之地各各他山上发掘出了真十字架，同时还发掘出当年与耶稣同时被处决的两名强盗的十字架。在画面的左半部分，一个刚刚出土的十字架被呈送到埃莱娜面前，然而这就是真十字架吗？在画面的右半部分，这个十字架被摆在一名逝者面前。那名逝者是一名青年，其身躯以写实手法描绘，并加入了光影效果。逝者奇迹般地复活了，并惊奇地张开双臂。所以，这个十字架的确是耶稣受难的真十字架。

这幅壁画蕴含着众多艺术元素。在画面左半部分的中间，弗朗切斯卡描绘出一些取材自现实生活的场景：一个只露出上半身、以背示人的挖土工人正在掘土；在他右边，有个同伴倚着铲子一边休息，一边看他干活，这个男子大汗淋漓，所以把紧身的长袜褪至小腿处，露出了大腿；左边那位身着浅灰色衣服，头戴红色帽子的男子可能就是弗朗切斯卡本人。画面的右半部分，矗立着一座富丽堂皇的建筑，其正立面的窗口呈现出完美的圆形，表面装饰着彩色大理石。建筑的背后浮现出圣塞波尔克罗的街景，严格遵循了透视法则。倾斜的十字架打破了场景的平衡，让画面更具节奏感，也更加生动。壁画名义上描绘的是耶路撒冷城的壮丽景色，但事实上是弗朗切斯卡远眺阿雷佐时所看到的色彩细腻、光线清晰的风光。

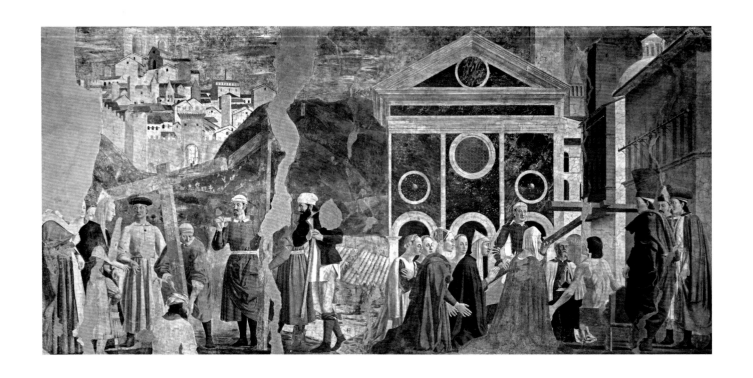

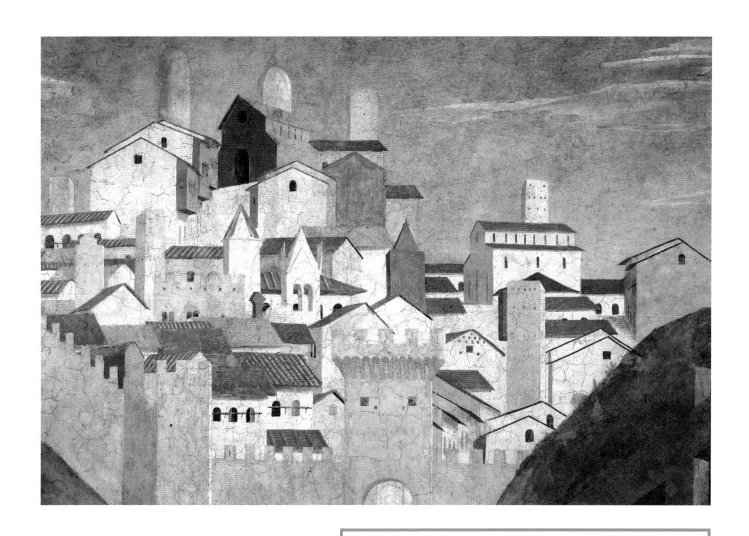

《真十字架传奇：圣埃莱娜发现真十字架并验明正身》

1452—1466 年　壁画
高：356 厘米　宽：747 厘米
阿雷佐　圣方济各教堂　主祭坛

希拉克略大胜库思老

　　三个世纪之后，真十字架的传奇再次开启。当时波斯帝国在萨珊王朝的库思老二世的统治下不断开疆拓土，并于614年占领了耶路撒冷。据说，他偷走了耶稣受难的真十字架用来装饰其宝座。627年，拜占庭帝国皇帝希拉克略向库思老宣战并将之击败。这一场景需要从左向右解读。弗朗切斯卡对这场战争的描绘要比米尔维安大桥之役血腥得多：在人仰马翻的混乱场景中，充斥着赤裸裸的死亡、折断的长矛与挥舞的长剑。尽管弗朗切斯卡是在描绘血肉横飞的战场，但交战的众人并未展现出真实的动感，而是赋予了整个画面一种惯常的距离感。弗朗切斯卡把重点放在纯净的色彩，而非人物、表情、马匹、武器抑或饰物上。在浮云涌动的蔚蓝色天空的衬托下，象征基督教信仰的旗帜被赋予某种戏剧性。

　　画面右侧是摆在华美拱顶下的库思老宝座。拱顶上镶嵌着精美的镶板，所有细节均强调了这位君主的异教风格审美。库思老狂妄到敢于挑战基督徒的上帝，并以公鸡作为自己的标志！但此刻头戴皇冠、身披蓝色披风的他跪在画面的一隅，等待着被斩首的命运降临。

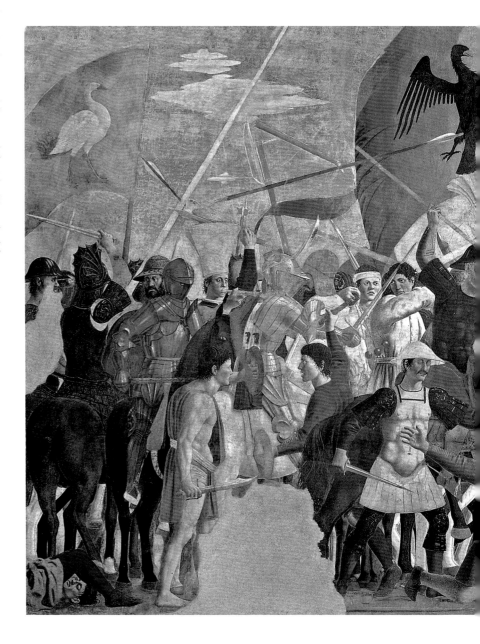

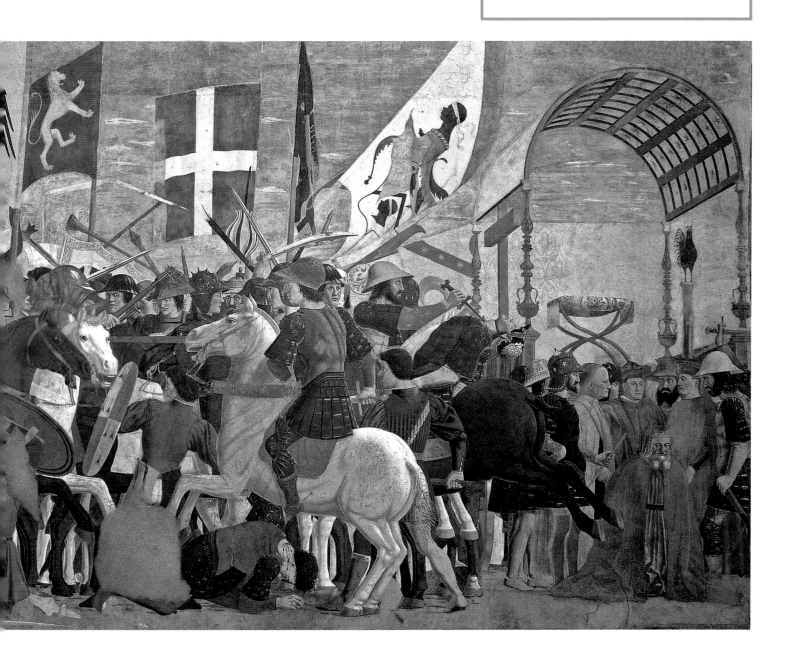

这是战争！

　　这幅画作为《真十字架传奇》壁画的组成之一，描绘了希拉克略与异教首领库思老之间的决战。弗朗切斯卡在战斗场面的描绘上打破了他一贯的疏离与克制感。我们在此处可以看见一位"百夫长"，他手中的长枪正要刺向面前的敌人。他戴着一顶头盔，盔顶的羽饰有罗马的风格。在他身后，有一名步兵（形象与弗朗切斯卡本人相似）也在挥舞着手里的武器奋战。场景中还可以看到其他士兵手中的利剑和相互交错的长枪。百夫长全神贯注的表情将其坚定的意志完美地呈现出来。

　　希拉克略作为拜占庭帝国的皇帝、信仰耶稣的战士，渴望夺回圣物真十字架。他为此发动了圣战，并在一场名垂青史的会战中击败了波斯帝国的皇帝库思老二世。战争以库思老被斩首而告终。弗朗切斯卡在场景中描绘了另一个血腥时刻：就在库思老的王座旁，希拉克略的一名士兵用短剑刺入一名萨珊王朝士兵的咽喉。华盖的立柱非常精巧，展现出异国风情。在基督教的绘画艺术中，摩尔人头上的旗帜通常指代"非基督教徒"的撒拉逊人。

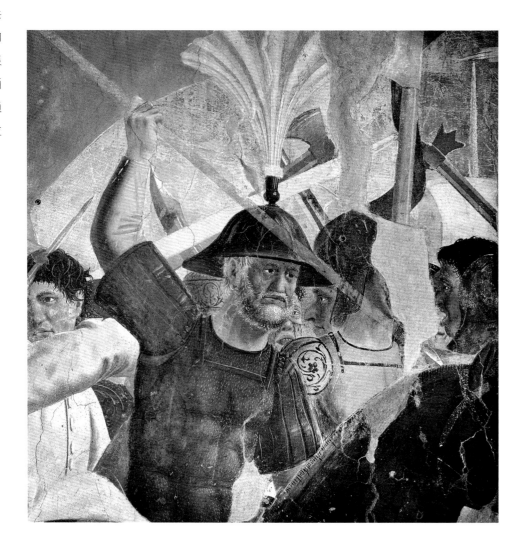

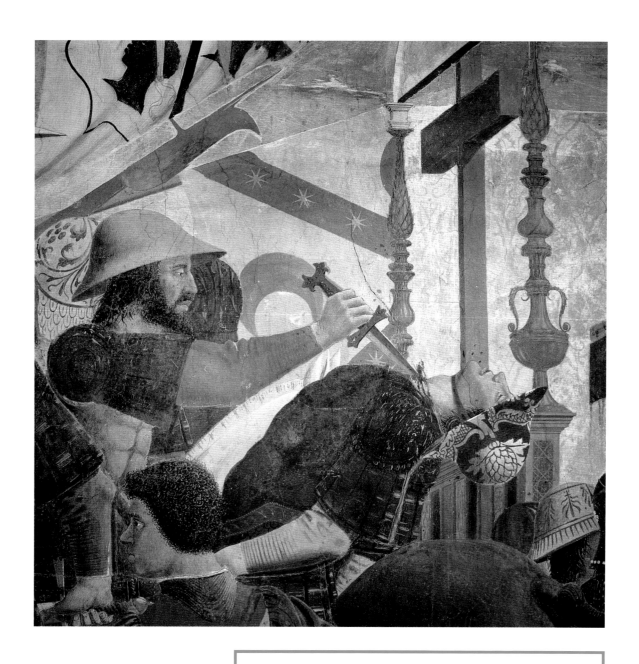

《真十字架传奇：627年，希拉克略与库思老之战》局部

《真十字架传奇：627年，希拉克略与库思老之战》局部

战斗与透视视角

弗朗切斯卡并非唯一一位为描绘战争场面而殚精
竭虑的画家。与他同时代的画家保罗·乌切洛同样
热衷于描绘战场、研究透视规律，并不断实践其
成果。

《圣罗马诺之战》是一组原本用于装饰佛罗伦萨
的美第奇–里卡迪宫的三联画，但如今构成这组三
联画的三块画板分别收藏于三座
博物馆（乌菲兹美术馆、卢浮宫
博物馆、英国国家美术馆）。圣
罗马诺之战是伦巴第战争期
间爆发的一场战斗，即1432年由
尼科洛·达·托伦蒂诺指挥的佛
罗伦萨民兵抗击锡耶纳军队的战
斗。三联画描绘了这场战斗的三
个瞬间，即早晨、中午和夜晚，
画家通过一天中这三个时刻来表
现这场声势浩大的会战。画家把
焦点集中在人物的动作上，因此
厮杀的士兵、交错的长矛、奔驰
的骏马都颇为写实。惊心动魄的
战斗场景展现出晚期哥特艺术的绘画风格：画面中的骑士们都身着精致的铠甲，马匹也
披着华丽的饰物，仿佛一场盛大的马上比武。保罗·乌切洛完全理解并掌握了透视规
律：他用垂直线描绘长矛，让画面消失线汇聚于田野上，并通过近大远小的方式营造出
层层堆叠的景别。只不过他对透视规律的痴迷导致画面的表现相对生硬，而弗朗切斯卡
的作品里没有这种生硬感。

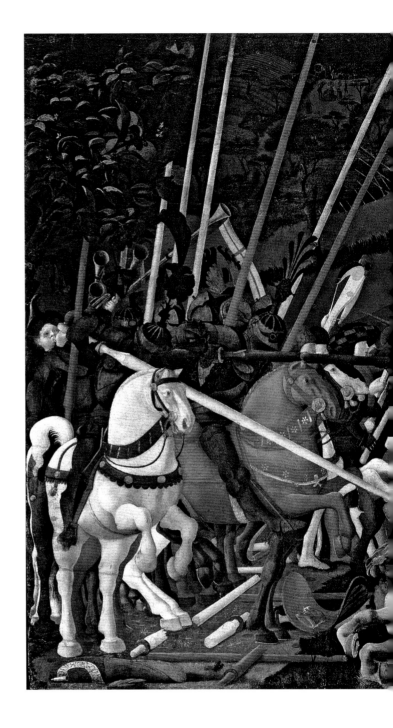

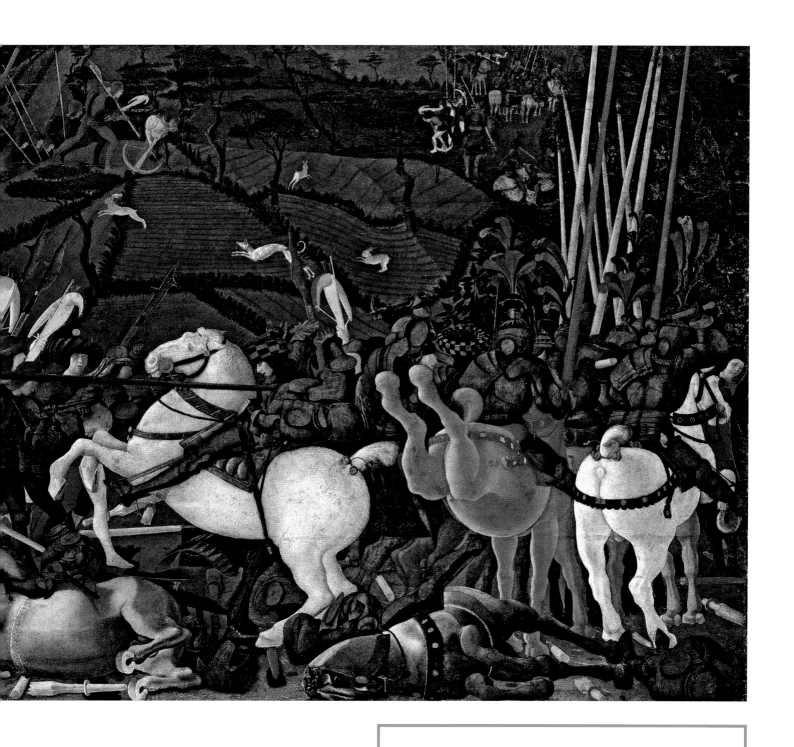

保罗·乌切洛
《圣罗马诺之战：贝尔纳迪诺·德拉·恰尔达被击溃与锡耶纳一方的失败》

1436—1439 年　木板蛋彩画
高：182 厘米　宽：323 厘米
佛罗伦萨　乌菲兹美术馆

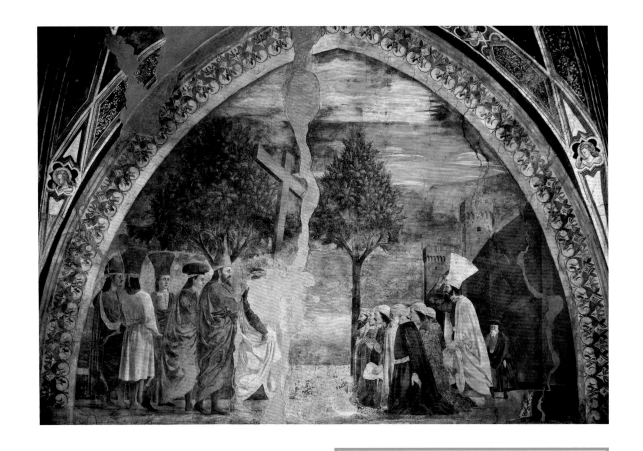

《真十字架传奇：赞美真十字架》

1452—1466 年　壁画
高：347 厘米　宽：747 厘米
阿雷佐　圣方济各教堂　主祭坛

赞美真十字架

　　阿雷佐的壁画以真十字架最终被迎回圣城耶路撒冷作为结束。皇帝希拉克略亲自护送真十字架返回耶路撒冷，以胜利者之姿进入圣城。壁画中这一幕应该发生在耶路撒冷城下（城墙上筑有中世纪时期常见的雉堞）。为了显示自己的虔诚与谦逊，皇帝没有身着奢华服饰入城。耶路撒冷的城门紧闭，由画面右侧一个身着靛蓝色披风、颇有风骨的老翁看守。希拉克略脱下所有华丽服饰，只身着朴素的浅粉红色长袍，亲自背负着十字架赤脚前行。在他前面是前来迎接的达官显贵，他们都身着色彩鲜艳的长袍，因此惊讶于希拉克略质朴的装束。尽管整个场景规模宏大，但画面的焦点在于表现简练的细节、人物的姿势、自然的动作以及平和的氛围，仿佛是在庆祝基督徒终于重新获得安宁与尊严。弗朗切斯卡喜欢将真实的细节引入宗教场景中，例如圆筒形冠冕的灵感应该来自东方教会的希腊神职人员，这些人出席了1439年在佛罗伦萨举行的宗教大会[1]。地平线位于画面的三分之二处，被倾斜的真十字架和笔直的树木切割。枝繁叶茂的大树象征着新生，天空澄明，云朵轻盈，都标志着一个崭新时代的到来。

1. 指 1439—1445 年在佛罗伦萨召开的大公会议。东正教会的教长们于 1439 年 2 月 26 日抵达佛罗伦萨。作为拜占庭帝国皇帝约翰八世的使节，他们尝试与天主教会消除各种矛盾与分歧，结束基督教会长达几个世纪的大分裂，但最终还是功亏一篑。

《真十字架传奇：赞美真十字架》局部

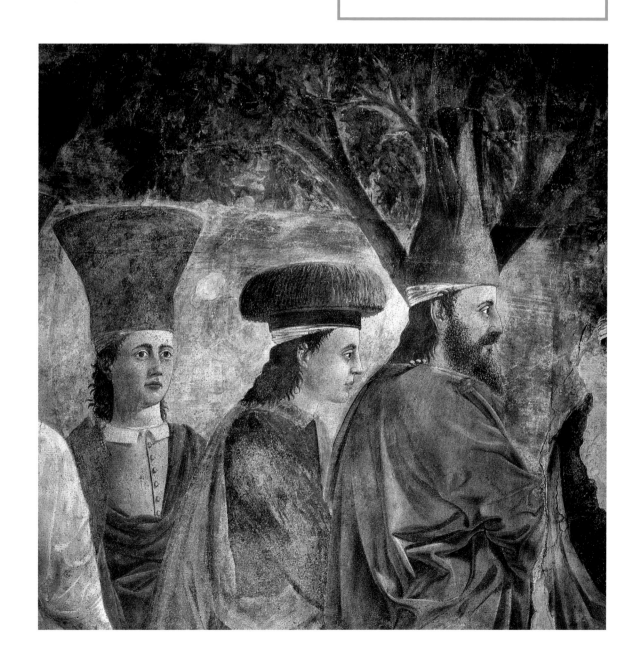

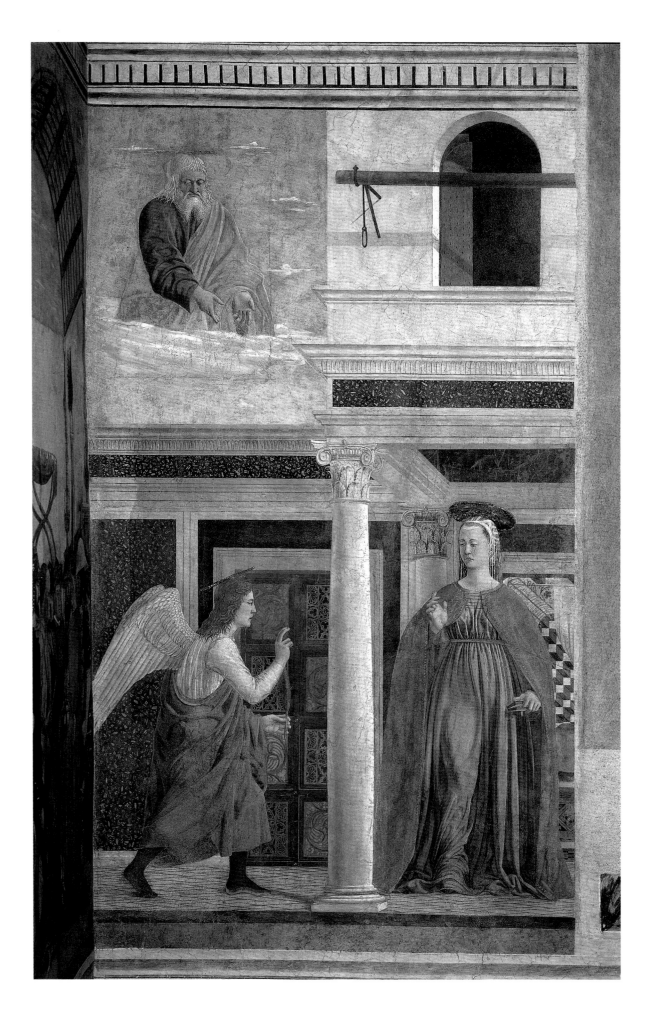

FRANCESCA 弗朗切斯卡

万福玛利亚

这幅壁画虽然不属于《真十字架传奇》系列，但它绘于主祭坛左右两侧的条状装饰带上，且与《君士坦丁之梦》相对。这一幕出现在真十字架传说中其实完全合情合理，毕竟圣母玛利亚在耶稣出生、活着和死亡中都扮演了重要角色。整个场景被划分为三个部分，而组合在一起却具有丰富的象征意义。该场景发生在圣母玛利亚居所的柱廊下，一根白色大理石柱（象征纯洁）将其分隔成两个部分。圣母玛利亚身处石柱右侧的外廊内，以肃穆、从容的神态迎接上帝的天使。她的手势表现出一丝惊讶而非恐惧，

表情保持着绝对的平和，正如弗朗切斯卡笔下所有的圣母那般。水平与垂直的线条勾勒出精美的建筑，而构成外廊横梁的斜线从画面中穿过，完美地反映了文艺复兴的风格：纯粹且庄重的线条、精巧的装饰。这尤其体现在对圣母玛利亚身后的墙壁，以及天使左手边用细木工镶嵌装饰的大门的刻画上。弗朗切斯卡对建筑结构、比例的描绘严谨且匀称，丝毫没有喧宾夺主之感。

在画面上方，上帝现身于金色的云层里，注视着下方所发生的一切，目光充满慈爱，并让圣灵的恩宠降于玛利亚身上。弗朗切

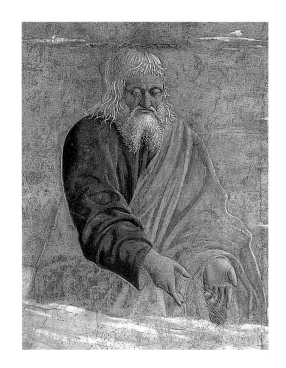

斯卡赋予了上帝和蔼老者的容貌。上帝身穿红袍，外披蓝色披风，而红色、蓝色是宗教题材中圣人衣着的专属配色。

天使摆出传统的代表邀请的手势（"万福玛利亚"），并递给圣母一根棕榈树的枝丫，预示她将很快诞下圣子。也有人将之解读为死亡的象征，预示她的儿子耶稣的死亡，这是她无法逃避的命运。

还有一处颇为传神的细节：玛利亚手拿一本祈祷书，并用一根手指卡住正在读的那一页，这个动作相当自然。

《圣母领报》

1452—1456 年　壁画
高：329 厘米　宽：190 厘米
阿雷佐　圣方济各教堂　主祭坛

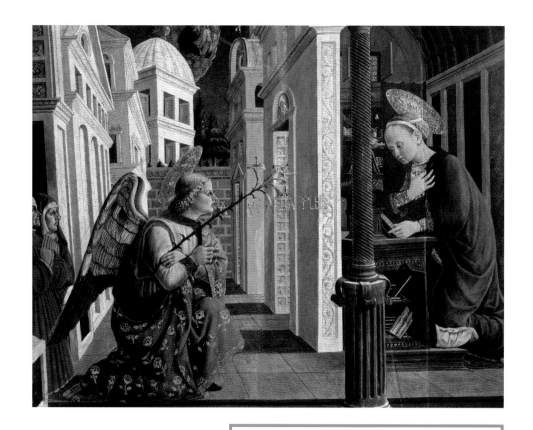

灵感与影响
借鉴与研习

从前，在距乌尔比诺不远的地方，有一座叫卡梅里诺的小城，它坐落于马尔凯，由既富有又高雅，还热衷于赞助艺术的瓦拉诺家族统治。这听起来就像一个童话故事！事实上这座城市的确有一批技艺精湛的大师在培养年轻一代，比如乔瓦尼·安杰洛·达·卡梅里诺、乔瓦尼·博卡蒂等就来自此地，他们之后前往帕多瓦、佛罗伦萨或乌尔比诺继续精进技艺。当时弗朗切斯卡

以及他的良师益友多梅尼科·韦内齐亚诺，乃至许多其他意大利或弗拉芒艺术家均活跃于上述城市。卡梅里诺的画家们在文艺复兴时期文化氛围的推动下，积极效法这些画家，并掌握了透视和光线运用的所有基础知识。曾在里米尼和费拉拉工作的乔瓦尼·安杰洛·达·卡梅里诺便抓住机会领悟了弗朗切斯卡创造性的绘画语言，并加入个人的感悟，将之重新呈现在这幅精美的

《圣母领报》中。有些人也许会认为乔瓦尼·安杰洛·达·卡梅里诺的画技还不够精湛，但直接借鉴其他艺术家的创意，研究其技术，然后在此基础上不断融会贯通，并加入个人的想法，将之不断发扬光大，这才是理解艺术史发展脉络的有益思路。弗朗切斯卡的艺术影响了这些画家，但总会有新的艺术潮流出现，会有新的天才将绘画引入新的境界。

罗希尔·范德魏登
《圣母领报》

1435—1440 年　木板油彩画
高：86 厘米　宽：93 厘米
巴黎　卢浮宫博物馆

蓝色天使

这幅佛兰德斯画家创作的《圣母领报》散发着神圣的光辉。玛利亚被授予无上恩典，而向她致敬的天使虽然衣着华美，却是虚幻无形的存在。背景是一间处处体现着资产阶级品位的卧室，室内的各种陈设也被准确地加以呈现。鲜亮的色彩赋予了画中人物与事物以质感，华丽大床和长椅的靠垫都使用了红色。天使所穿的有点发蓝的白色衣袍散发出纯净的气息，而翅膀的青绿色与整个画面格格不入，从而营造出一种不真实的氛围。整个场景被从窗户射入的光线照亮，观者还可以透过窗户看见一片怡人的风光。当时的意大利画家非常热衷于这一新主题，而弗朗切斯卡当然不是最后一位热衷者。

FRANCESCA　　　　弗朗切斯卡

骄傲的马拉泰斯塔家族

12世纪至16世纪，里米尼（亚得里亚海海滨的一座小城）的马拉泰斯塔家族在罗马教皇和神圣罗马帝国的支持下，极力扩大其在罗马涅和马尔凯地区的领地。如同那些统治意大利北部和中部众多邦国的贵族一样，马拉泰斯塔家族要在欧洲各大强权那里寻求支持，以昭示其合法性。西吉斯蒙多·潘多尔福·马拉泰斯塔公爵曾一度统治着弗朗切斯卡的故乡圣塞波尔克罗。公爵邀请了诸多著名的艺术家来彰显其文治武功。弗朗切斯卡于1541年赴里米尼工作。

为公爵装饰圣堂

　　1446年，西吉斯蒙多·潘多尔福·马拉泰斯塔公爵决定为自己和家族修建一座家族教堂，以供奉他们的主保圣人。他为此请来了当时最伟大的建筑师莱昂·巴蒂斯塔·阿尔贝蒂，后者设计建造了一座具有古典主义风格的小型教堂，同时兼具文艺复兴时期的雅致。建筑正立面划分为三部分，让人联想到至今仍旧能在里米尼欣赏到的一处古罗马时代的遗迹——奥古斯都拱门。教堂犹如用白色石料建造的小匣子，有一种优雅且庄严的气势，让当时的人们赞赏不已。至于教堂的内部装潢，公爵请来了雕塑家阿戈斯蒂诺·迪·杜乔，此人的作品曾被教皇评价为"异教风格过于明显"。此外，弗朗切斯卡还为这座教堂创作了精美的壁画。

冷酷无情的西吉斯蒙多

这幅西吉斯蒙多·潘多尔福·马拉泰斯塔的肖像画，是弗朗切斯卡依照当时肖像画的流行风格创作的，尺寸紧凑，人物以侧面示人，模仿了古代钱币和印章那种剔除一切装饰性元素的人像风格。弗朗切斯卡通过将人物的轮廓几何化的方式来实践上述模式：脖子呈圆柱形，领口呈现明显的水平线条。人物被置于漆黑的背景前，他的头发得益于红棕色的反光才没有与背景融为一体。其"碗状"发际线呈现出清晰的对角线。公爵杀气腾腾的眼神反映出这位专制领主的残暴和多疑的性格。虽然他是费代里科·达·蒙泰费尔特罗的死敌，但这并不妨碍弗朗切斯卡先后为他们效力。

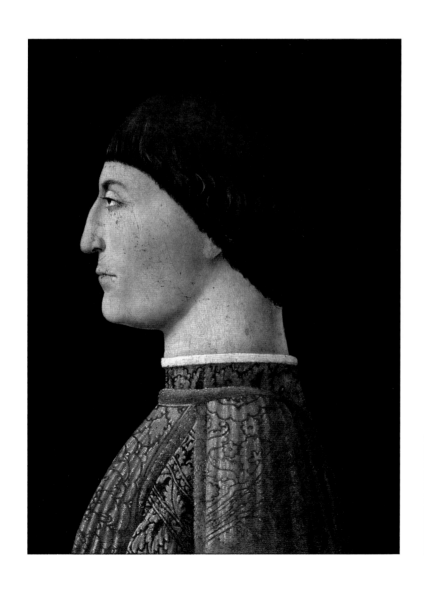

《西吉斯蒙多·潘多尔福·马拉泰斯塔》

约1451 年　木板油彩、蛋彩画
高：44 厘米　宽：34 厘米
巴黎　卢浮宫博物馆

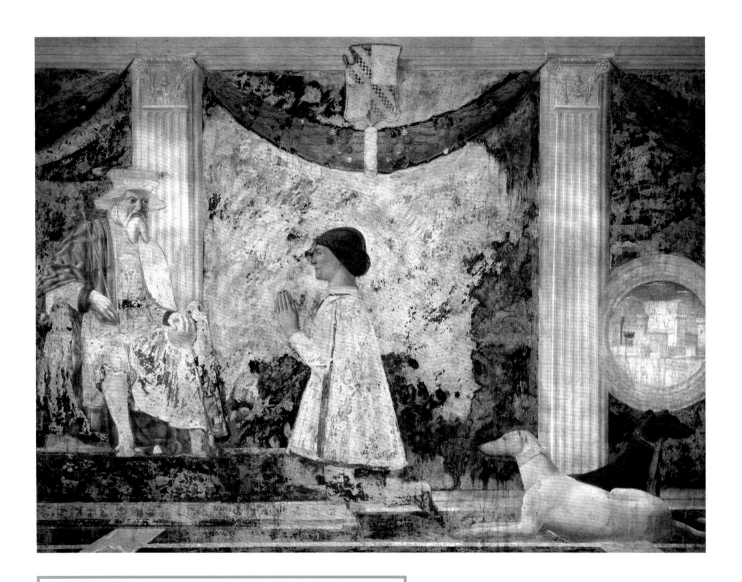

《拜倒在圣西吉斯蒙德面前的西吉斯蒙多·潘多尔福·马拉泰斯塔》

1451 年　壁画
高：257 厘米　宽：345 厘米
里米尼　马拉泰斯塔圣堂　圣物礼拜堂

徒有其表的虔诚

为了平衡圣堂过于异教风格的外观，弗朗切斯卡于1451年被请到里米尼，为教堂创作了一幅宣扬基督教信仰的壁画。实际上，弗朗切斯卡的艺术风格并没有与他的朋友阿尔贝蒂的设计有什么冲突之处。这幅壁画表现了公爵对圣西吉斯蒙德[1]的崇敬。画面中圣西吉斯蒙德端坐在王座上，手持非宗教属性的王权象征物——宝球和权杖。西吉斯蒙德似乎正在册封马拉泰斯塔，后者以谦恭的态度跪在圣人面前，他的身后卧着两只灵缇犬。这幅壁画根本不是在宣扬基督教信仰，而是表现出马拉泰斯塔这个小邦的统治者通过种种穿凿附会，让自己的家族与圣西吉斯蒙德扯上关系，从而彰显其统治的合法性和权威性。1943年该壁画严重

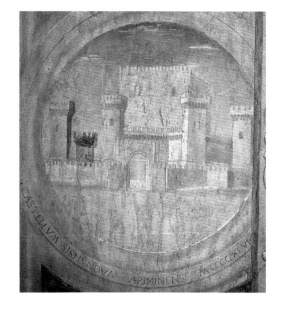

受损，于是被转移至画布上，如今仍被保存在这座教堂里。

壁画中的场景宛如一幕舞台剧。马拉泰斯塔家族的纹章现于帷幕的上方，悬挂在两根罗马风格的柱子中间，这样的布置让人联想起圣堂内的陈设。里米尼的城市景观出现在一个圆形画框中，描绘了屹立于蔚蓝天空下的城堡。

这两只毛色分别为白色和栗色、体态优雅的灵缇犬，象征着公爵一贯自我标榜的谨慎和忠诚。这两只灵缇犬也是弗朗切斯卡作品中难得一见的动物形象。

1. 6世纪的一位勃艮第国王，被法兰克人击败后遭到处决。535年，他的遗骨在一口井中被发现，之后移往修道院安葬，又被教会封圣。1366年，神圣罗马帝国皇帝查理四世将其遗骨迁往布拉格，西吉斯蒙德于是成为波希米亚王国的主保圣人。

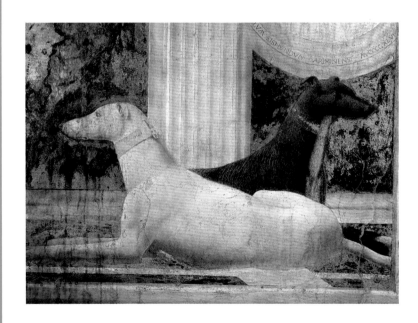

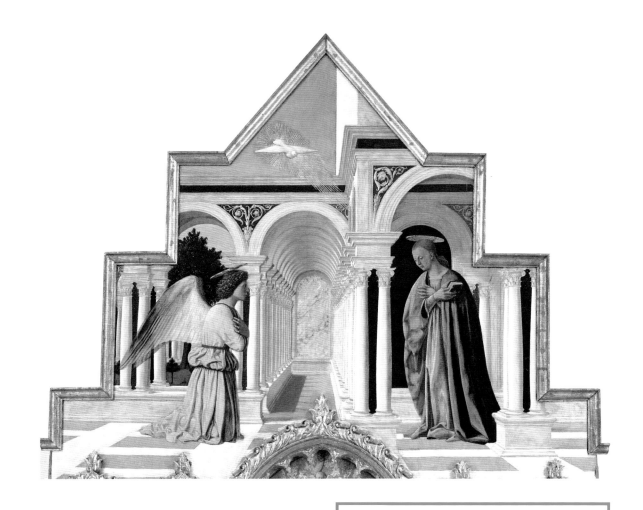

《圣安托万祭坛画（三角楣饰画）》

1469 年　木板油彩画
高（总体）：392 厘米　宽（总体）：190 厘米
佩鲁贾　翁布里亚国家美术馆

灵感与影响
柔美与精湛的技艺

弗朗切斯卡当年在意大利中部各地奔波时，佩鲁贾也是重要的一站。绘于1469年的《圣安托万祭坛画》是为佩鲁贾的圣安托万修道院创作的。虽然这幅祭坛屏风主屏上的画作可以列入弗朗切斯卡最出色的作品之列，尤其是其中的圣母与圣子形象以及祭坛屏风底部的装饰组画，但更引人注目的可能是祭坛顶部的三角楣饰画。弗朗切斯卡在这幅画中实践了他对透视规律的研究，同时与观者玩了一个游戏：他看似营造出了一个如梦似幻的空间，实则观者不难发现画面中的柱廊颇为写实。此处，弗朗切斯卡运用透视技法，让真实的事物变得虚幻，从而让观者目眩神迷。

在并排而立、不断向远方延伸的柱廊前，弗朗切斯卡驾轻就熟地描绘了"圣母领报"的场景：朴实无华的圣母（突显于黑色背景上）和一位毕恭毕敬的天使现身于画面两侧，但天使手中未持任何花朵抑或树枝（百合花或棕榈叶），此为创新之举。

建筑奇迹

《圣安托万祭坛画（三角楣饰画）》中的柱廊景观，让人联想起佛罗伦萨的圣斯皮里托教堂中殿的柱廊。该教堂最初由当时建筑领域的革新者菲利波·布鲁内莱斯基（1337—1446年）负责设计，后由其他才华横溢的建造者接手，直至15世纪80年代才最终完工。弗朗切斯卡想必没有错过参观这座建筑的机会。

FRANCESCA 弗朗切斯卡

黑暗岁月

对一个画家而言，弗朗切斯卡晚年的经历令人唏嘘不已：他患上一种当时被称为"卡他"的病，可能就是普通的白内障或青光眼，晚年的他成了盲人。他最后一幅作品《耶稣诞生》似乎没有画完。他回到圣塞波尔克罗，在双目失明的状况下撰写了多部研究数学、透视规律及其运用的著作，完善了关于自然、空间、色彩和光线的理论。他的著作在当时备受推崇，并成为一批具有前瞻性的画家名副其实的教科书。1492年，弗朗切斯卡辞世，一个时代终结了。但同年克里斯托弗·哥伦布发现美洲，一个新时代又开启了。

黑暗岁月

> " 圣塞波尔克罗的弗朗切斯卡精通透视规律。
> 作为布拉曼特[1]的老师，
> 他是一位优秀的建筑师、诗人和画家。"
>
> ——弗拉·萨巴·达·卡斯蒂廖内，《回忆》，1549 年

作为画家与数学家的弗朗切斯卡

尽管弗朗切斯卡在今天声名不彰，但他当年的确凭借其作品（他的画作遍布意大利中部）和理论著述而闻名。他在同时代的艺术家中有相当高的声望，他的理论著述甚至令他的绘画作品几近黯然失色。大约在1460年，他出版了第一本数学论著《算术论》（该书使用的计算工具是算盘），其目标受众是商人。随着《绘画透视论》（不晚于1482年）的问世，他开始蜚声整个意大利半岛，这部作品分为数个章节，分别论述了人物的绘制、比例、空间和色彩。特别值得一提的是，这本书理论部分的论述相当严谨、扎实，而且是基于非常缜密的数学计算，运用了包括代数和几何学在内的大量数学知识。他还撰写了一篇研究透视规律的论文——《五种正多面体论》（可能完成于1485年）。所有这些极具专业性的著作似乎佐证了弗朗切斯卡的绘画风格略显机械和呆板，但事实并非如此——弗朗切斯卡所有关于技术和理论方面的思考其实都服务于一种深刻的人性表达。

1. 多纳托·布拉曼特，约 1444—1514 年，意大利文艺复兴时期著名的建筑家和画家。他深受弗朗切斯卡艺术风格的影响，所以有研究认为他可能是弗朗切斯卡的学生。

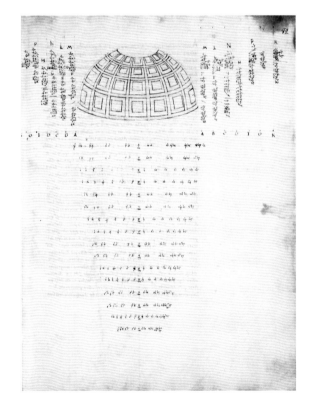

《穹顶的透视》（《绘画透视论》插图）

1460—1480 年
帕尔马　帕拉蒂诺图书馆

多纳托·布拉曼特
视觉陷阱

1444—1445 年
深度：90 厘米
米兰　圣沙弟乐圣母堂的祭坛

巧妙的视觉陷阱

为了让米兰的圣沙弟乐圣母堂的祭坛气势更加恢宏，画家兼建筑师多纳托·布拉曼特运用了一个技巧：他在祭坛上方那个仅有90厘米高的拱顶上描绘了作为装饰的假穹顶。运用透视规则描绘的假穹顶上点缀着繁复的藻井和横梁，明显让人联想到弗朗切斯卡的《神圣恳谈》（见第41页）中出现的拱顶。

手执玫瑰的圣母

　　这幅《圣母子与天使》应该绘制于弗朗切斯卡在里米尼度过的那段岁月，因为他为西吉斯蒙多·潘多尔福·马拉泰斯塔创作壁画时使用的舞台风格的帷幕也被用在此画中。该画作因其象征意义而饶有趣味。圣母手执一朵红玫瑰（或白玫瑰，它的颜色取决于光线），圣婴向玫瑰伸出双臂——如此动人的细节，我们仅在《塞尼加利亚圣母》（见第45页）中手持玫瑰的圣婴身上看到过。此外，身穿红袍、把手指向圣婴的天使，其姿势在弗朗切斯卡的作品中前所未见。左侧还有一位与红袍天使相对应的白袍天使，其余两位天使列于后排。建筑的种种细节令人叹为观止，尤其是建筑横梁的装饰和无处不在的玫瑰花装饰图案，整个场景似乎处在宫殿或教堂中。天使们排列成半圆形，围绕着圣母与圣子，表情肃穆，赋予整个场景一种庄重的气氛。

<div style="border:1px solid gray;">

《圣母子与天使》

1480—1482 年　木板蛋彩、油彩画
高：107.8 厘米　宽：78.4 厘米

威廉斯敦　克拉克艺术学院

</div>

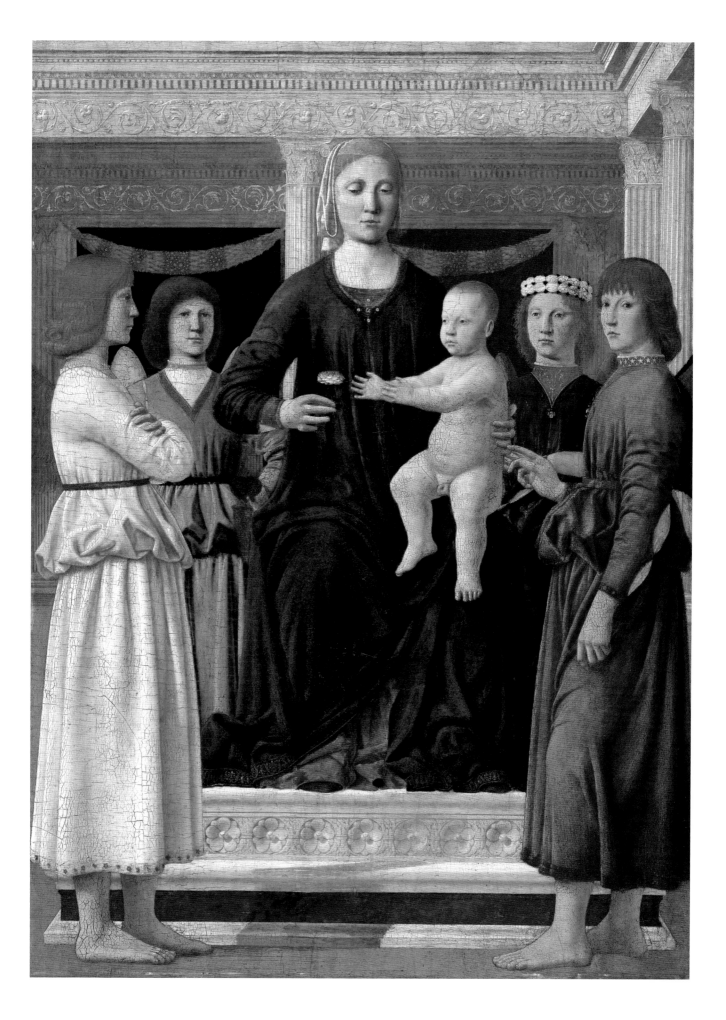

《耶稣诞生》

1483 年　木板油彩画
高：124.4 厘米　宽：122.6 厘米
伦敦　英国国家美术馆

悲怆的《耶稣诞生》

我们发现了一份日期为1500年1月30日的文件，其中包括一份弗朗切斯卡的财产清单，这份财产清单提到一幅"出自皮耶罗大师之手的耶稣诞生图"，所以此画应为真迹。这幅创作于1483年的作品似乎是弗朗切斯卡最后的画作。正如画面右侧的人物所示，画作要么还未完成，要么因为年代久远或修复不当而遭受了严重的损坏。

画中的场景可以分成多个独立的小场景。画面中央，圣母玛利亚双手合十，摆出佛兰德斯风格的圣母姿势，在她的两侧分别描绘着捐赠者和由天使组成的唱诗班。该画细节十分精美，且极富创意：圣婴躺在母亲宽大的深蓝色披风的拖尾上，堆叠在玛利亚身侧的披风露出白色的衬里。深蓝色是圣母衣着的专用颜色，而白色则象征着纯洁。

在弗朗切斯卡的画笔下，背景中的伯利恒星洞[1]变成一个破败的小窝棚。他还借鉴北方画家的绘画方式，对窝棚进行了几何化的处理。可以看见一头驴在吼叫，宣告着无辜的耶稣无法摆脱的悲惨命运。

1. 指伯利恒城的一个马槽，据传耶稣降生于此。

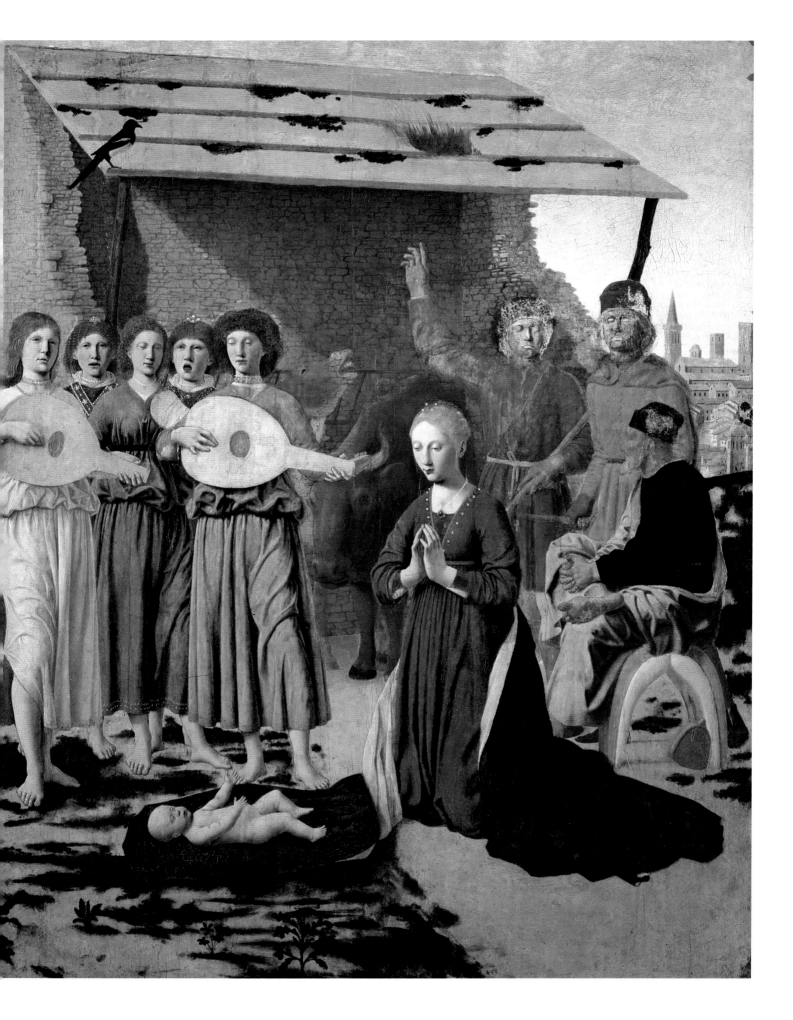

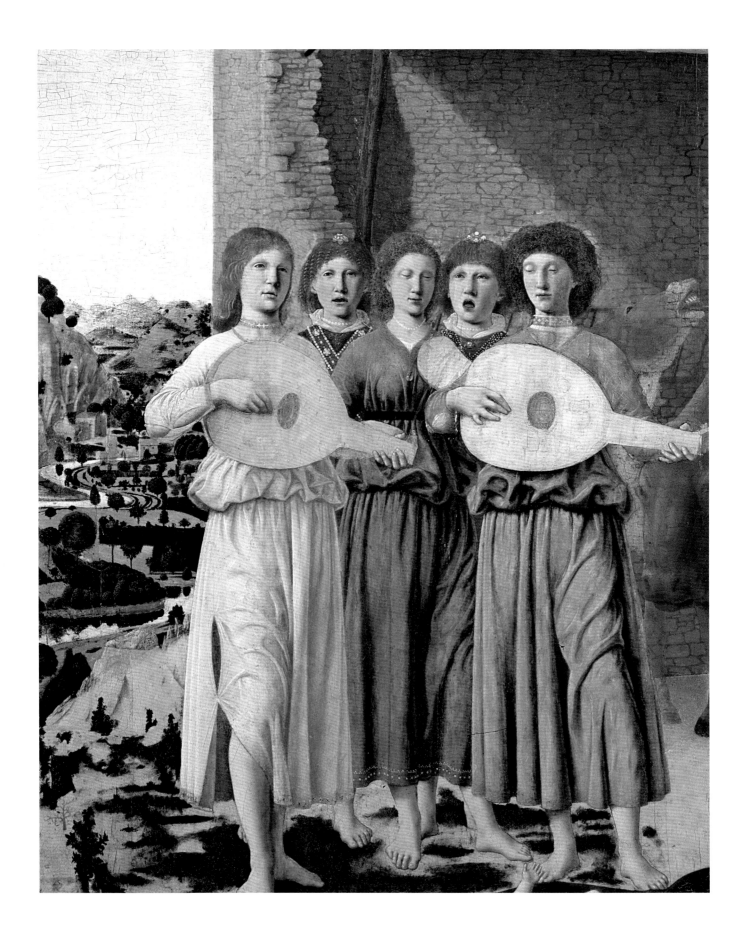

局部细节详解
和谐与柔美

　　天使组成的唱诗班像是叠加在画面上，似乎悬浮于场景之上。他们可能是弗朗切斯卡单独绘制的。天使们身着造型相似但颜色有所不同的长袍，并佩戴看各个相同的饰带或项链，从而形成了一个紧凑、和谐的整体。画家对乐器的描绘非常精确。

　　作为背景的自然风光似乎取材自圣塞波尔克罗的乡间。人们可以从中认出在托斯卡纳常见的冲沟，周边还点缀着柏树。

　　此处的玛利亚被赋予一张尖瘦的瓜子脸，这并不常见，毕竟弗朗切斯卡常把圣母以及其他女性的脸形描绘得较为丰满。圣婴被描绘成皮肤光滑、白白胖胖的婴儿，形象非常自然，他正高兴地手舞足蹈，向母亲伸出双臂。屋顶上落着一只喜鹊，其尾羽可以延伸出一条斜线。中世纪时，喜鹊被视作"厄运之鸟"，它与迎接耶稣诞生的天使一同出现，营造出某种令人不安的氛围。

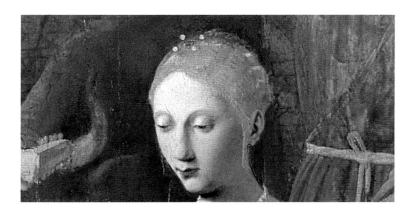

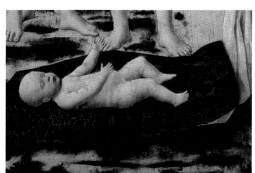

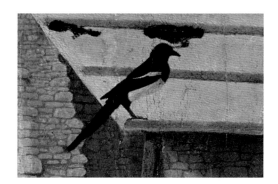

《耶稣诞生》局部

" 对于皮耶罗·德拉·弗朗切斯卡而言， "
风景是现实世界的意象，是一种氛围，而不只是画面背景。

——亨利·福西永[1]，《形式的生命》，1934 年

完美的透视

　　在意大利各地的领主、公爵和王侯的推动下，意大利文艺复兴运动的焦点在15世纪下半叶开始转向建筑设计与城市规划。马尔西利奥·菲奇诺[2]重新举起了新柏拉图主义的大旗，当时的社会中也出现了把柏拉图的理念应用于生活、装饰、休闲与政治中的思潮。此时人文主义已经渗透在艺术、文化和政治的方方面面。这幅《理想之城》曾在很长一段时间里被认定为弗朗切斯卡的真迹，后来它被归入卢恰诺·劳拉纳[3]的名下。这幅画呈现出一种抽象的观念，其中包含了文艺复兴运动的所有愿景——秩序、和谐、善政和幸福。

1. 1881—1943 年，20 世纪法国著名艺术史学家。
2. 1433—1499 年，文艺复兴时期意大利哲学家和美学家。他于 1469 年至 1474 年间发表了《柏拉图神学》，之后又翻译出版了《柏拉图全集》。
3. 1420—1479 年，意大利著名建筑师，乌尔比诺公爵府邸的主设计师。

卢恰诺·劳拉纳
《理想之城》

约1470 年　布面蛋彩画
高：60 厘米　宽：200 厘米
乌尔比诺　马尔凯国家美术馆

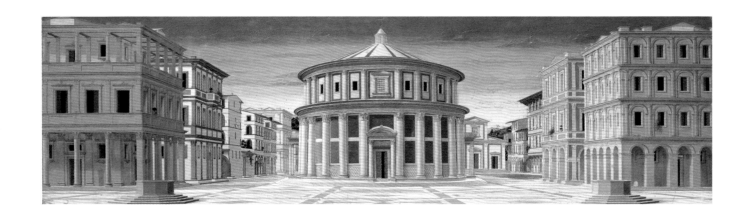

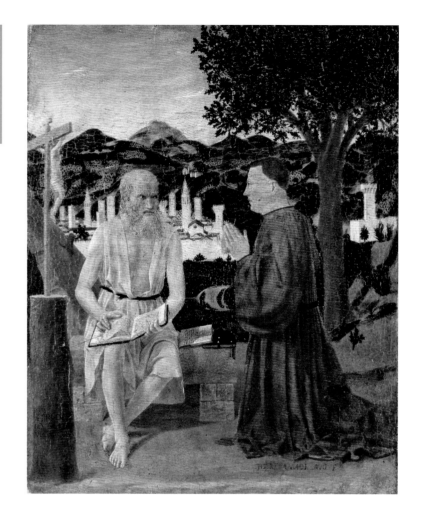

《圣哲罗姆与艺术赞助人》

约1450 年　木板蛋彩画
高：49 厘米　宽：42 厘米
威尼斯　艺术学院美术馆

柔和的视角

　　这幅《圣哲罗姆与艺术赞助人》创作于弗朗切斯卡的艺术生涯之初。在这幅污损严重的画作中，可以看见人物被置于优美的风光中：右侧挺拔的大树，中景铺陈着圣塞波尔克罗的城市景观，具有托斯卡纳当地特色的山丘一直向远方延伸。在这个精心打造的背景中，画家以柔和的视角呈现圣哲罗姆和他摆在膝上的书。正如当时众多描绘阅读中的圣母和圣人一样，这也是佛兰德斯的一个绘画母题。圣哲罗姆朝向观者，打开书，展示出书页上的内容，还有翻页时细微的手部动作。

佚名《皮耶罗·德拉·弗朗切斯卡》

1568 年 木版画

画家年表

1412—1415 年 皮耶罗·德拉·弗朗切斯卡出生于小城圣塞波尔克罗。他的父亲贝内代托是一位颇有声誉的鞋匠和皮匠，母亲罗马纳·迪·皮耶里诺来自附近的小镇蒙泰尔基。

1420 年 弗朗切斯卡在圣塞波尔克罗城的市镇学校上学，并在父亲那里掌握了算术的基本知识——他的父亲本打算让他成为一名商人。

1432 年 弗朗切斯卡在安东尼奥·迪·乔瓦尼·德昂希亚里的工作室内当学徒，学习绘画技能、调制颜料，有时还会代替老师作画。

1436 年 弗朗切斯卡开始在圣塞波尔克罗绘制旗帜、军旗和招牌。

1437 年 阿弗拉教堂的神父尼科卢奇奥·格拉齐亚尼与弗朗切斯卡成为朋友，后来委托他创作了一幅《耶稣受洗》。

1438—1439 年 弗朗切斯卡在费拉拉与多梅尼科·韦内齐亚诺合作，为圣埃吉迪奥教堂的礼拜堂

创作壁画（已遗失）。

1442 年 弗朗切斯卡返回圣塞波尔克罗，被任命为人民参议员（一种市议员），开始参与城市的政治。

1445 年 弗朗切斯卡与慈悲兄弟会签订合同，约定在四十天内为慈悲兄弟会在圣塞波尔克罗的教堂的主祭坛创作祭坛画。

1450 年 弗朗切斯卡出现在安科纳，并在费利恰诺·迪·万努奇奥的遗嘱上签字。他在《圣哲罗姆与艺术赞助人》的签名中也署上了这个年份。

1451 年 弗朗切斯卡抵达里米尼，成为马拉泰斯塔家族的座上宾。他创作了马拉泰斯塔圣堂内的壁画《拜倒在圣西吉斯蒙德面前的西吉斯蒙多·潘多尔福·马拉泰斯塔》。

1452 年 比奇·迪·洛伦佐去世后，弗朗切斯卡接手了阿雷佐的圣方济各教堂主祭坛壁画《真十字架传奇》的创作。

1454 年 弗朗切斯卡退还了《慈悲圣母祭坛画》的

定金。由于分身乏术，他用了三年时间才交付这件作品，而不是约定的四十天。圣塞波尔克罗的圣奥古斯丁兄弟会的教务会也委托他创作一件装饰主祭坛的祭坛画。

1459 年 弗朗切斯卡应教皇庇护二世之邀来到罗马，并收到 150 个弗罗林[1]金币。同年，他创作了《耶稣受洗》。

1460 年 弗朗切斯卡返回圣塞波尔克罗。作为该城的重要人物，他出任市议会的听政成员，并在家乡购置土地和房屋。他在阿雷佐完成了《真十字架传奇》，并交付了《帕尔托圣母》和《耶稣复活》。

1465 年 弗朗切斯卡完成了《算术论》(*Trattato d'Abaco*)。

1468 年 瘟疫肆虐圣塞波尔克罗，弗朗切斯卡于是把工作移往巴迪亚。教廷总务长[2]亲自登门取回之前向他订购的旗帜，并用弗罗林金币付了款。在旗帜途经圣塞波尔克罗时，当地还举办了盛大的仪式。

1469 年 弗朗切斯卡在乌尔比诺时，曾拜访了画家拉斐尔的父亲乔瓦尼·桑蒂。

1472—1474 年 《神圣恳谈》被安放于祭坛上。弗朗切斯卡在乌尔比诺创作了《塞尼加利亚圣母》。他还完成了《绘画透视论》(*De Prospectiva Pingendi*)。

1480 年 弗朗切斯卡负责将《耶稣复活》安置于圣塞波尔克罗的护法宫。

1482 年 弗朗切斯卡暂居里米尼，他在当地租了一所房子。

1487 年 7 月 5 日，弗朗切斯卡当着公证人的面立下遗嘱。由于未婚且没有子女，他把所有财产分赠给侄子们，并要求死后葬入巴迪亚教堂。

1492 年 弗朗切斯卡去世。圣塞波尔克罗的圣巴尔托洛梅奥兄弟会以"著名画家皮耶罗·代·弗朗切斯基大师"的名义为他下葬。

1. 弗罗林是一种古代金币，于 1252 年由热那亚和佛罗伦萨铸造，后来成为大多数欧洲国家金币的原型。
2. 罗马教廷中主管财务的总管。

收藏分布

意大利

威尼斯

艺术学院美术馆

英国

伦敦

英国国家美术馆

法国

巴黎

卢浮宫博物馆

美国

威廉斯敦

克拉克艺术学院

葡萄牙

里斯本

国家古典艺术博物馆

图书在版编目（CIP）数据

弗朗切斯卡：灵魂的瞩望 / (法) 玛丽娜·贝朗热

著；李磊译.— 北京：北京联合出版公司，2023.6

（纸上美术馆）

ISBN 978-7-5596-6668-0

Ⅰ.①弗… Ⅱ.①玛… ②李… Ⅲ.①绘画评论－世

界 Ⅳ.①J205.1

中国国家版本馆CIP数据核字(2023)第084183号

PIERO DELLA FRANCESCA：Le regard de l'âme

©2018, Prisma Media

13, rue Henri Barbusse,

92624 Gennevilliers Cedex

France

弗朗切斯卡：灵魂的瞩望

作　　　者：[法] 玛丽娜·贝朗热

译　　　者：李　磊

出 品 人：赵红仕

责 任 编 辑：高霁月

策　　　划：北京地理全景知识产权管理有限责任公司

策 划 编 辑：董佳佳　田轩昂

特 约 编 辑：付　杰　张　悦

营 销 编 辑：王思宇　石雨薇

图 片 编 辑：李晓峰

书 籍 设 计：何　睦　李　川

特 约 印 制：焦文献

制　　　版：北京美光设计制版有限公司

北京联合出版公司出版

（北京市西城区德外大街83号楼9层　100088）

北京联合天畅文化传播公司发行

北京雅昌艺术印刷有限公司印刷　新华书店经销

字数：60千字　635毫米×965毫米　1/8　印张：14

2023年6月第1版　2023年6月第1次印刷

ISBN 978-7-5596-6668-0

定价：98.00元